化学工业出版社"十四五"普通高等教育规划教材

数字化形态构成设计

甄珍　李妍　主编　许士朋　副主编

·北京·

内容简介

《数字化形态构成设计》主要介绍了设计构成的概念与形式的美学原理、形态构成的基本元素和造型要素、二维形态构成的形式与数字化呈现、三维形态构成的造型方法、设计程序与数字化表达等内容。全书紧跟艺术设计专业的教学大纲要求和数字化设计发展动态进行编写整理，为贯彻弘扬中国共产党的二十大精神，课程思政元素以导言的形式呈现，并融入数字资源（可扫描书中相应二维码观看）。图文并茂，案例典型。

本书可作为高等院校艺术设计、视觉传达设计、环境设计、产品设计、工业设计、建筑设计、公共艺术设计、数字媒体设计等专业师生的教材，也可作为设计行业相关专业人员的参考用书。

图书在版编目（CIP）数据

数字化形态构成设计 / 甄珍，李妍主编；许士朋副主编. —北京：化学工业出版社，2023.12
化学工业出版社"十四五"普通高等教育规划教材
ISBN 978-7-122-44642-8

Ⅰ.①数⋯ Ⅱ.①甄⋯②李⋯③许⋯ Ⅲ.①艺术构成-设计学-高等学校-教材 Ⅳ.①J06

中国国家版本馆CIP数据核字（2023）第236915号

责任编辑：尤彩霞　　　　　装帧设计：韩　飞
责任校对：宋　玮

出版发行：化学工业出版社
　　　　（北京市东城区青年湖南街13号　邮政编码100011）
印　　装：涿州市般润文化传播有限公司
787mm×1092mm　1/16　印张13½　字数300千字
2024年3月北京第1版第1次印刷

购书咨询：010-64518888　　　　售后服务：010-64518899
网　　址：http://www.cip.com.cn
凡购买本书，如有缺损质量问题，本社销售中心负责调换。

定　　价：79.00元　　　　　　　　　　版权所有　违者必究

本书编写人员名单

主　　　编： 甄　珍　李　妍

副　主　编： 许士朋

其他参编人员：（按姓名笔画排序）

　　　　　　　　王怡菲　王慧卉　李宗源　李婉婷　宋美音

　　　　　　　　张俊笑　周海航　郑淇琛　赵安琪　胡琳琳

　　　　　　　　高　越　郭甜甜　黄小蕾　蔡颖君　薄其芳

前言

设计是一门综合艺术，亦是一门艺术科学。从古至今，造物的万千作品，都有时代的印记，是文化的精髓与积淀。数字化形态构成设计，是数字媒体时代的产物，是艺术与科学的结合，呈现了设计发展的趋势。

形态构成设计作为艺术领域的一门设计基础课程，是开设在专业课程前的一门先修课程。本书的主要特色是"数字化+"，即数字化与形态构成设计结合的方式进行编写。通过介绍数字化形态构成设计的历史渊源、形态的分解与组合，引导学生逐步掌握课程重点并进行课题训练。在讲解方式上，更侧重设计思路与方法的引导，注重数字化表达的引入，拓展学生的数字化表达思维方式。通过每章节具体详细的理论讲解、图例说明和学生优秀作品范例展示，将设计构成的知识点相对全面地呈现给读者，并在设计实战中突出对学生创作思维能力的培养、引导和开发。

本书共6章，分别介绍了设计构成的概念、形式美学原理、艺术的多样化表现；形态构成的基本元素和造型要素；二维形态构成的形式与数字化呈现；三维形态构成的造型和组合方法，二维到三维转换的形态创造与变形方法，设计制作半立体、线立体、面立体、块立体及综合三维形态构成设计；二维、三维形态构成设计的制作程序与数字化表达的理论知识与实例。数字部分，利用拍摄照片、拍摄视频、数字存储、数字剪辑、电脑软件辅助设计等方式，多维度地呈现形态构成设计的制作与实践。

本书第1、2章由李妍（山东科技大学艺术学院）编写，第3、4章由许士朋（山东科技大学艺术学院）编写，第5、6章由甄珍编写。全书由甄珍（山东科技大学艺术学院）统稿。周海航、高越、李婉婷、王怡菲、王慧卉、李宗源、宋美音、胡琳琳、郭甜甜、黄小蕾、蔡颖君、薄其芳、郑淇琛、赵安琪、张俊笑提供了书中的相关图片并整理了文献资料。本书在编写过程中，选取了部分学生的优秀作品，得到了相关学生的倾力支持。借此书出版之际，表示诚挚的感谢。

因编者水平有限，书中如有不足之处，恳请读者批评指正。

编者

2023年11月

数字化形态构成设计　　　　　　　　　　　　　　　　　　　　　　　　/ 目录

第1章　绪论 —— 001

 1.1　设计构成的概念　　001
 1.1.1　设计构成的历史　　002
 1.1.2　设计构成的发展　　004
 1.1.3　设计改变世界　　005
 1.2　形式的美学原理　　006
 1.2.1　变化与统一　　007
 1.2.2　对称与均衡　　008
 1.2.3　对比与调和　　009
 1.2.4　节奏与韵律　　010
 1.2.5　夸张与简化　　011
 1.3　艺术的多样化表现　　012
 1.3.1　黑·白艺术　　012
 1.3.2　色彩配色表现　　015
 1.3.3　数字化的艺术　　035

第2章　形态构成的基本元素 —— 039

 2.1　认识形态　　039
 2.1.1　造物与造型　　039
 2.1.2　形态　　040
 2.2　认识元素　　048
 2.2.1　点的意象与构成　　048
 2.2.2　线的意象与构成　　053
 2.2.3　面的意象与构成　　058
 2.2.4　体的意象与构成　　061

2.2.5 案例欣赏　　064

第 3 章　形态构成的造型要素　　067

3.1 形态构成的视觉要素　　067
3.1.1 力感　　067
3.1.2 量感　　070
3.1.3 空间感　　072
3.1.4 肌理感　　074
3.1.5 光和影　　076
3.1.6 视错觉　　077

3.2 形态的功能与材料　　081
3.2.1 形态的功能性　　081
3.2.2 形态的材料性　　082
3.2.3 肌理与质感　　085

3.3 空间形态的构成要素　　088
3.3.1 空间的形成　　088
3.3.2 空间的类型　　089
3.3.3 空间的限定　　090

第 4 章　二维形态构成的形式与数字化呈现　　095

4.1 规律性二维形态构成形式　　095
4.1.1 重复　　095
4.1.2 近似　　098
4.1.3 渐变　　100
4.1.4 发射　　103
4.1.5 课堂实践　　106

4.2 非规律性二维形态构成形式　　107
4.2.1 特异　　107
4.2.2 密集　　108
4.2.3 对比　　109
4.2.4 空间　　111
4.2.5 视觉肌理　　114
4.2.6 课堂实践　　118

4.3 二维形态构成数字化设计作品赏析　　119
4.3.1 点、线、面元素数字化作品赏析　　119

 4.3.2 规律性二维形态构成数字化作品赏析 123
 4.3.3 非规律性二维形态构成数字化作品赏析 125

第 5 章 三维形态构成的造型方法与综合形态构成设计 —— 127

5.1 三维形态构成的造型和组合方法 127
 5.1.1 三维形态构成的造型方法 127
 5.1.2 制作成型方法 132
 5.1.3 基本概念元素、美学原则与立体视图 133
5.2 二维到三维转换的创造与变形 141
 5.2.1 二维到三维转换的创造 141
 5.2.2 变形的造型法 143
5.3 三维形态构成的组合方法与空间实践 150
 5.3.1 半立体 150
 5.3.2 线立体 158
 5.3.3 面立体 164
 5.3.4 块立体 176
 5.3.5 综合形态构成设计（结合学生作业分析） 185

第 6 章 设计程序与数字化表达 —— 191

6.1 设计的制作程序 191
 6.1.1 设计定位 191
 6.1.2 计划 192
 6.1.3 确定材料 192
 6.1.4 测量放样 192
 6.1.5 组装 192
 6.1.6 表面处理 192
6.2 数字设计程序与表达 192
 6.2.1 二维形态构成数字化操作程序与表达 193
 6.2.2 三维形态构成数字化操作程序与表达 195

参考文献 —— 207

第 1 章 绪论

学习目标：

了解形态构成的历史、发展概况以及其与设计的关系、艺术的多样化表现形式，深入学习与理解形式的美学原理及色彩配色的方法。

导言：

艺术设计是一门关于美学、建筑学、人体工学、材料学等专业理论、专业技能、生产工艺的综合性学科。形态构成设计是艺术设计专业的一门必修课，也是艺术类专业、设计学领域的一门重要的专业基础课程，该课程坚持以美育人、以美化人，弘扬中华美育精神，传承中华优秀传统文化，提高审美和人文素养，增强文化自信。学生通过学习艺术的多样性和创意创新的重要性，在生活中更加注重艺术表达。

1.1 设计构成的概念

设计是一个组合词，它可以意味着目标、筹划、设计、设想、意向、计算、计谋等。设计是把一种设想通过规划、计划而表达出来的过程，即设计者为了解决一个功能性或装饰性的问题，进行可视性创造的活动。

设计是创造性的活动，是一种开拓。概括地讲，凡是有目的的造型活动都是一种设计，设计是包括功能、材料、工艺技术、造价、审美形式、艺术风格、精神意念等各种因素综合的创造。设计师是帮助人们实现梦想的有力助手，设计师的工作是利用所有可利用的资源，包括人文的、科技的、传统的、现代的等人类文明成果，来改善人们的生

活环境、增加人们的生活便利性、提升人们的生活品质。

构成设计是现代设计基础理论的重要组成部分，构成设计的形式法则是现代设计的理论依据，是从绘画转换到设计的必经阶段。构成设计不仅可以扩散设计思维，还可以用理性的设计手法来表现感性的艺术形态。构成设计涵盖了平面、色彩、空间等多个方面的内容，并且在平面设计和立体设计中均有具体的体现。

构成，是一种造型概念，也是现代造型设计用语，其含义就是将几个单元（包括不同的形态、材料）重新组合成一个新的单元，并赋予视觉化的、力学的概念。构成的基本元素有点、线、面、体、色、质等。构成的原理就是把这些基本元素按照形式美法则进行分解与重组。构成设计是设计者遵循一定的审美规律，以理性的组合方式来表达感性的视觉形象。

"构成"作为现代设计术语，用以表示一种现代设计的造型理念与准则。其概念可定义为以某种目的为前提，将已有形态要素按照视觉、心理学、美学、力学等原理进行拆解、重构，从而构成一个理想形态的创造性造型活动，简单理解构成就是"组合"。

1.1.1 设计构成的历史

"构成"概念的产生，可以追溯到1914年俄国构成主义设计运动时期，代表人物是埃尔·李西斯基（El Lissitzky，1890—1941）。另有"风格派"在1917年的荷兰盛行，代表人物是蒙德里安（Piet Cornelies Mondrian，1872—1944）（图1-1-1）。1919年在德国魏玛市成立的包豪斯设计学院，奠定了构成在设计领域中的地位，形成了体系性的构成理论，逐步建立了一套教育体系，影响了整个设计领域。

德国魏玛市的包豪斯学院（图1-1-2），是世界上第一所设计学院，创始人是建筑家格罗皮乌斯（Walter Gropius，1883—1969）。包豪斯学院是现代设计教育的发源地，也是欧洲现代主义的核心发源地，由此影响下的国际主义风格影响了全世界。

包豪斯学院经历了三个发展阶段。

第一阶段（1919—1925年），魏玛时期。

时任校长格罗皮乌斯，提出"设计与工艺的统一，艺术与技术的结合"的崇高理想，肩负起培养20世纪设计家和建筑师的神圣使命。他聘任艺术家与手工匠师授课，形成艺术教育与手工制作相结合的崭新教育制度。

第二阶段（1925—1932年），德绍时期。

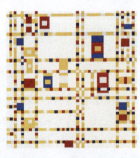
图1-1-1 蒙德里安作品

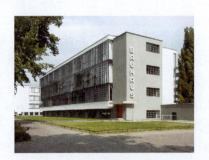
图1-1-2 包豪斯设计学院

包豪斯学院在德国德绍重建，进行课程改革，实行了设计与制作一体化的教学方式，取得了巨大成就。1928年格罗皮乌斯辞去包豪斯学院校长职务，由建筑系主任汉内斯·梅耶（Hannes Meyer，1889—1954）继任。梅耶于1930年辞职，由密斯·凡·德·罗（Ludwig Mies Van der Rohe，1886—1969）继任。1932年10月，包豪斯学院被纳粹强迫关闭。

第三阶段（1932—1933年），柏林时期。

密斯·凡·德·罗将学校迁至柏林一座废弃的办公楼中，1933年8月宣布包豪斯学院永久关闭，包豪斯学院至此结束了14年的发展历程。

在设计理论上，包豪斯学院提出了三个基本观点：

① 艺术与技术的新统一；

② 设计的目的是人，而不是产品；

③ 设计必须遵循自然与客观的法则。

这些观点使现代设计逐步由理想主义走向现实主义，即用理性的、科学的思想来代替艺术上的自我表现和浪漫主义。包豪斯学院早期的一批基础课教师有俄国人康定斯基（Vasily Kandinsky，1866—1944）、美国人费宁格（Lyonel Feiniger，1871—1956）、瑞士人保罗·克利（Paul Klee，1879—1940）（图1-1-3）和约翰内斯·伊顿（Johannes Itten，1888—1967）等，其中康定斯基曾担任莫里斯教育学院金属和木制品车间的绘画课教师。包豪斯学院对设计教育最大的贡献是开设了基础课，由约翰内斯·伊顿创立，是所有学生的必修课。约翰内斯·伊顿提倡"从干中学"，即在理论研究的基础上，通过实际工作来探讨形式、色彩、材料和质感，并把上述要素结合起来。1923年约翰内斯·伊顿辞职，由匈牙利出生的艺术家莫霍利·纳吉（Laszlo Moholy Nagy，1895—1946）负责基础课程。纳吉是"构成派"的倡导者，他将构成主义的要素带进了基础训练，强调形式和色彩的客观分析，注重点、线、面的关系。

学生通过实践，了解如何客观地分析二维空间的构成，并进而推广到三维空间的构成上。这就为康定斯基设计教育奠定了构成设计的基础（图1-1-4）。一方面，包豪斯学院开始由表现主义转向理性主义。另一方面，构成主义所倡导的抽象几何形式，又使包豪斯学院在设计上走向了形式主义的道路。

我们的思路是从点、线、面这些单个的视觉元素开始，熟悉设计的元素，然后用材料和质感丰富视觉的感受，通过构图、形式美法则、视觉心理等，研究各种元素组合的形式和效果。通常来说，设计需要具备这几个方面的能力：观察能力、理解分析能力、

图1-1-3　保罗·克利作品

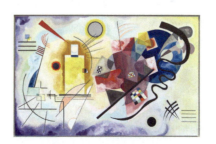
图1-1-4　康定斯基作品

判断能力、表现能力，其中前三个方面可以归纳为感知能力。设计是心、手、脑的结合，感知能力体现在视觉和表现形式方面，需有敏锐的感觉和构思判断能力。通过构成设计的练习，可以从构成的角度分析理解设计作品。构成的原理本身就是大量地观察归纳总结的结果，构成的很多练习也是训练对视觉元素的理解和表现力（图1-1-5）。

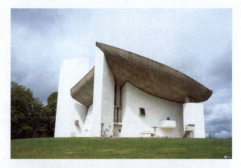

图1-1-5　朗香教堂建筑设计

1.1.2　设计构成的发展

随着时代的发展，人们的生活发生了全新的变化，周围的一切可以说都是新的体验，设计也从传统设计向设计多元化的数字艺术方向发展，这种改变也大大满足了人们对信息表达的需求，在表达设计形式上提供了全新的设计理念和实践方式。

图1-1-6　手工艺木雕

传统设计工艺的产生，来源于"人造物"的起源。从设计与科技的历史演变发展来看，造物的演进推动了设计的兴起。初期的手工艺是为了衣食住行而制作的实用器物，随着时间的推移，人类对生活的需求在不断改变，由实用造物经验发展到手工艺技术（图1-1-6）。

手工时代的设计，是以"实物"作为载体，以手工技术进行造物来表现美与精神的体现，生产手工艺作品的过程是以"写实"为主，雕刻、绘画是主要体现形式。

机械时代是产业化与标准化的设计。社会分工不断细化，技术和艺术相分离，设计和制造相分离；生产力水平迅速提升，机械化、工业化大生产相继产生，各种新型材料

图1-1-7　艺术和科学的融合——几何餐椅
德国家具品牌：马吉斯
设计师：康士坦丁·葛切奇，2003

也相应出现。在劳动分工迅猛细化发展的背景下，生产领域中的设计从中独立出来，形成了各自独立发展的设计专业。

随着时代的进步，人类对设计提出更加多样化、差异化的要求。数字化时代的到来，设计由追求存在性、交互性、体验性转而呈现出多媒介、新技术的独特艺术性。

数字化设计使现实与虚拟相互融合且并存，设计因而具有了特殊性。数字化设计引发了感官体验到情感体验的转变，数字化设计将艺术和科学完美地融合在一起。因此，挖掘潜在的和互动的审美价值，是现代艺术最关键的发展潜能（图1-1-7）。

传统设计中的传统媒介，大都是静态形式，如印刷、图片、模型等。现今环境下的数字化设计，其表现形式更加多元化，侧重于表现性和互动性，通过媒体传播与声、光、电等元素的结合，呈现出更有空间设计感的效果，更能实现人与设计之间的互动，突出视觉和非视觉感知的表达形式。

在设计中，创新性尤为重要，须顺应市场潮流模式，但又必须遵循创新原则。设计需要以点为原点，需要有表达的情感，抓住主题再进行创新。在数字化环境下，艺术也可以通过与网络或数字艺术相结合，完成艺术作品的创作。设计是以信息为前提条件，借助不同载体，将视觉感知中的基本元素进行开展的创作活动，以此达到艺术性信息传输的目的。

学生数字动态作品展示

1.1.3　设计改变世界

英国著名历史学家、作家赫伯特·乔治·威尔士（Herbert George Wells, 1866—1946年）在其编写的《大国的崛起》一书中谈到了荷兰崛起的故事。荷兰的崛起居然与一种工具的发明有关。16世纪的荷兰，在当时的欧洲还是个弱小国家，当时的荷兰国民经济主要依靠渔业，一个名叫威廉姆·伯克尔斯宗（Willem Beukelszoon, 图1-1-8）的当地渔民，设计出一把能够快速挖去飞鱼肠子的小刀，并用小刀在飞鱼肚子里抹上盐，这样一来即使没有冰箱也可以延长飞鱼的储存时间。一把小刀居然使一种人人可以染指的海洋资源变成了由当时荷兰人几乎独占的资源，极大地促进了当时荷兰的贸易。

图1-1-8　威廉姆·伯克尔斯宗

荷兰人还设计出了当时运输量最大、运费最低的海船，通过竞争击败了当时的海上贸易强国英国。

有时候并非仅仅只有哥白尼、麦哲伦、伽利略、爱迪生这些伟人可以影响世界发展的脚步，小小的设计也能够对一个地区或国家产生重大影响。

19世纪中叶，人类文明的脚步比以往快了许多。电能的发现、蒸汽机的发明、航天技术的进步、信息技术的发展等，快速改变了人类的生活方式和思想。在每一次科技革命之后，设计师就会充分运用科技成果造福于人们、改变人们的生活方式；在另一方面，有思想的设计师和工程师产生的新想法，会迫使科技专家研究和开发新的技术。

自工业革命以来，电话、手机、互联网的发明和创造，改变了人们的通信方式；新的交通工具的出现，改变了人们的时空转换方式；人性化的城市规划和建筑设计，改

图1-1-9 高速磁悬浮列车

变了人们日常的居住与生活方式；拉链、尼龙、纽扣的发明改变了人们穿着的方式；塑料制品、一次性包装改变了人们的生活方式……只要我们留心观察周围的世界，就不难发现，生活发生的变化都与设计有显性和隐性、直接和间接的联系（图1-1-9）。

课堂思考：

1. 什么是设计？
2. 了解设计构成的历史发展概况。
3. 简述包豪斯学院的历史作用及影响。
4. 列举设计改变世界的名人案例，并阐述自己的观点。

1.2 形式的美学原理

在现实生活中，由于人们的经济地位、文化素质、思想习俗、生活理想、价值观念等不同，审美追求也不同。对于美或丑的感觉，大多数人都存在着一种共识，这种共识是在人类社会长期生产、生活实践中积累且客观存在的美的形式法则。在视觉经验中，帆船的桅杆、电缆线塔、工厂烟囱、高楼大厦的结构轮廓都是高耸的垂直线，垂直线在艺术形式上，给人以上升、高大、威严的视觉感受，而水平线则使人联想到地平线、平原及大海等，给人以开阔、平静、舒缓等视觉感受。

这些源于生活积累的共识，使人们逐渐发现了形式美。在西方，古希腊时代的一些学者与艺术家提出了一些美的形式法则理论。例如，毕达哥拉斯学派从数的量度中发现了"黄金分割"［黄金分割是指将整体一分为二，较大部分与整体部分的比值等于较小部分与较大部分的比值，其比值约为0.618，表达式为a : (a+b)=b : a］并应用于一切艺术作品中。至今，形式美法则在构成设计中仍具有重要的地位（图1-2-1）。

图1-2-1 黄金分割

形式美，是美的事物的外在形式所具有的相对独立的审美特性，而视觉美表现为具体的美的形式。即形式美指的是客观事物和艺术形象在形式上的美。绘画中的线条、色彩，音乐中的曲调、旋律，文学中的语言、结构等形式因素所产生的美都是形式美。

美是每一个人追求的精神享受，研究、探索形式美法则，能够培养人们对形式美的认识，指导人们更好地去创造美的事物。形式美法则是人类在创造美的形式、美的过程中对美的形式规律做出的经验总结和抽象概括，主要包括变化与统一、对称与均衡、对比与调和、节奏与韵律、夸张与简化。

1.2.1 变化与统一

从构成和设计的角度来看形式美法则，变化与统一（图1-2-2）是形式美的总的法则，这也是一切艺术都必须遵循的规律与原则。

变化是指将不同或相同的东西，形成鲜明对比并使其具有活泼、生动、丰富的特征。统一则是将不同性质的、相近的或者相同的东西，按照一定的设计原则和秩序并置在一起，形成一种和谐、稳定的趋势。

变化与统一既对立又相互依存，形式美中的变化是绝对的，统一是相对的。在变化中求统一，在统一中求变化，"乱中求整""平中求奇"，是一切艺术的形式美所遵循的基本法则。

统一是形式美的首要特征，是和谐的整体，可以运用均衡、对比、和谐的方式来表达。

化学工业出版社书籍设计作品

化学工业出版社书籍设计作品

图1-2-2　变化与统一

古语云:"夫美者,上下、内外、远近、大小皆无害焉,故曰美。"里里外外皆均衡妥帖,方为"美"。

1.2.2 对称与均衡

"中也者,天下之大本也;和也者,天下之达道也。致中和,天地位焉,万物育焉。"这种天人合一的中庸思想,一直恪守于中国人的骨子里。从古至今,中国人一直追求着对称美学,对称的飞檐翘角、红墙黄瓦,对称的诗词歌赋、丽句华章,从建筑到服饰,从形式到思想,无一不展现着对称的美。

对称的美,不仅含有美学理念,还有东方和谐之美蕴。俗话说:好事成双。在中国文化中,成双具有完满、和谐的寓意。因此,对称的美,亦是圆满吉祥的美,如故宫的对称、古代女子服饰图案的对称、百姓家居布局的对称等。

在对称美中,空间与物品在质朴雅致的意境里,体现出了一丝丝不温不燥的气质,这与中国人对内敛、朴素的追求完美契合,不多不少、恰当刚好,这便是中国人独有的生活美学。

对称是一种常用的设计手法,能够让作品更加平衡和美观。对称是将元素按照某种规律在作品中分布,左右对称或上下对称,形成一种平衡感。对称的形态,一般会形成和谐的形式。对称的形态在视觉上有自然、安定、均匀、协调、整齐、典雅、庄重、完美的朴素美感,符合人们的视觉习惯。

均衡,是指一件不对称的事物,通过其他元素的影响而趋于平衡,看起来不会向一边倾斜的状况。这并非实际重量的均衡关系,是根据图像的形状、大小、色彩、材质的不同而作用于视觉判断的平衡。均衡可以看作一切美学原理的基础。因为它符合人们最为朴素也最为古典的审美规范,最能使观看者的心理得到慰藉,使观看者感到舒适与安全(图1-2-3)。

均衡是通过各种元素的摆放、组合,通过人们的眼睛,使画面在人们心理上感受到一种物理的平衡。平衡与对称不同,对称是通过形式上的相等、相同与相似给人以"严谨、庄重"的感受,而平衡则是通过适当的组合使画面呈现"稳"的感受(图1-2-4)。

图1-2-3 招贴设计(1) 学生作品

图1-2-4 城市艺术装置——LIGHTWEAVE
FUTUREFORMS设计艺术工作室，2019

1.2.3 对比与调和

对比，是指把反差大的两个视觉要素搭配在一起，使人产生鲜明强烈的对比，同时能使主题更加鲜明，视觉效果更加活跃。物象的形有大小、方圆、曲直、长短、粗细、凹凸等对比；物象的质有光滑、粗糙、明暗、深浅等对比；物象的感觉有动与静、刚与柔、活泼与严肃、虚与实等对比（图1-2-5）。

图1-2-5 招贴设计（2）学生作品

调和有广义和狭义的两种解释。狭义指同一与类似。调和就是统一，效果是安定、严肃而少变化的。广义的调和指适合、舒适、安定、完整等。单独的一种颜色或单独的

一根线条根本无所谓调和，将几种具有基本共通性和融合性的要素组合在一起才称为调和（图1-2-6）。

图1-2-6　城市艺术装置——SAN JOSE LEVITT PAVILION
FUTUREFORMS设计艺术工作室，2023

1.2.4　节奏与韵律

节奏是规律性的重复。节奏在音乐中被定义为"互相连接的音，所经时间的秩序"，在造型艺术中则被认为是反复的形态和构造，是由点、线、面、空间及相互关系体现的。在图案中把图形按照等距格式反复排列，做空间位置的伸展，如连续的线、断续的面等，就会产生节奏（图1-2-7）。

图1-2-7　大自然的节奏　毕节市梯田

韵律是节奏的变化形式，它将节奏的等距间隔变为几何级数的变化间隔，赋予重复的音节或图形以强弱起伏、抑扬顿挫的规律变化，从而会产生优美的律动感。其突出特点就是有一定的秩序性。它按照一定的比例，有规则地递增或递减，并具有一定阶段性的变化，形成具有律动感的形象（图1-2-8、图1-2-9）。

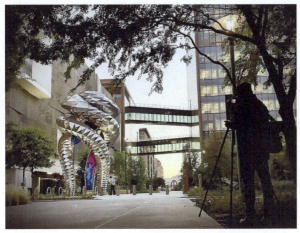

图1-2-8　城市艺术装置——ORBITAL
FUTUREFORMS设计艺术工作室，2021

图1-2-9　节奏与韵律　学生作品

1.2.5　夸张与简化

夸张是夸大事物的主要特征，简化是在保留主要特征的前提下而进行精简。夸张把事物的特征强调和突出出来，是指非常醒目而令人印象深刻；而简化则弱化特点、减少细节，保留总体的特征，去除繁琐细节的干扰。夸张和简化都能使人迅速认识并掌握事物的特征，它们同时存在还可以互相凸显，使各自得到加强（图1-2-10）。

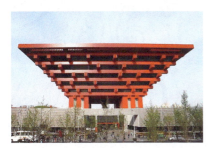

图1-2-10

第1章　绪论　011

图1-2-10　2010年上海世博会展馆

综上，构成形式美的法则不仅限于平面，还可以应用到各个设计领域。不管做任何设计，都需要灵活运用形式美法则。

课堂思考：

1. 通过拍摄生活场景照片，分析形式美学原理在生活中的体现。
2. 列举中国传统设计案例，并阐述形式美学每个原理的体现。
3. 列举现代设计中体现形式美学原理的优秀设计案例。

1.3　艺术的多样化表现

设计师的创造力和创意源泉更多取决于他们在不同文化背景下，如何转化艺术资源。纵观艺术史，艺术发展具有阶段性的特征。随着社会经济的不断发展，艺术设计蓬勃发展，呈现新的活力。艺术不只局限于传统的艺术形式，艺术的承载媒介更加多样化，表现形式更具趣味性。

1.3.1　黑·白艺术

黑与白，亦如方与圆，是最为基础的艺术形式（图1-3-1）。

色彩，无论是艺术色彩还是语言色彩，都具有某种约定俗成的象征性的语言符号功能，都能反映一定的民族文化心态。老子说："五色令人目盲"。在繁乱、喧嚣、多样的色彩冲击下，由于色彩的泛滥造成了色的无力。康定斯基说："黑色意

图1-3-1　黑白设计　学生作品

味着空无,像太阳的毁灭,像永恒的沉默,没有未来,没有希望。"黑与白,在语言中、生活中、绘画中,各自有着不同的内涵。人类在长期的自然环境中,日出而耕,日落而眠,这种黑与白构成了人类长期的生理进化,也构成了人类视感觉的基础。

艺术中的黑与白,大多在绘画领域得到充分的表现。在中国传统色彩体系里,黑白两色是五色中的其中两个"色",与"青、赤、黄"三个颜色作为"彩"的对应,合称为"色彩"。黑白两色结合后会产生意想不到的效果,从中国画的用墨中可以看出它们结合后产生的效果(图1-3-2)。

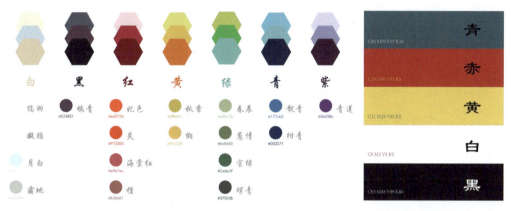

图1-3-2　中国传统色彩

中国古代民间建筑中黑瓦白墙(图1-3-3)极为普及,中国画被认为是中国传统艺术之一,强调以黑色创构意境,所谓"气韵生动"都是不同层次的墨色浑然一体的作品,中国曾在一段时期强调"水墨为上",这种作品呈现出来的是黑、白、灰的变奏。用色不多,简单用色中透露出一种朴实无华的韵意。在唐代鼎盛时期曾产生了与青绿重彩画相抗衡的水墨画,重墨而轻色,而且愈演愈烈,对后世产生了很大的影响。

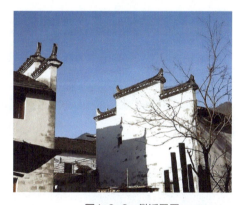

图1-3-3　徽派民居

水墨的黑白关系,不只是一种同类色的润化渲染,还是一种能表达意象境界的、丰富的心理感受的特殊的视觉语言。中国画水墨的墨色变幻构成了艺术妙境,中国人的美学观认为运墨能得天地自然之意(图1-3-4、图1-3-5)。

法国艺术家马奈(Édouard Manet,1832—1883)被称为印象主义画派的开创者和奠基人。他看到英国画家透纳(Joseph Mallord William Turner,1775—1851)的作品和西班牙画家委拉斯奎兹(Diego Velazquez,1599—1660)画的人体是光线在汇集平面上多种反射的画法,受到了很大的启示。在拉丁美洲看到海上鲜明的颜色,深有感受,迷恋外光的鲜明生动色调,开创了一代油画新风。他以生动活泼的色彩波动来描绘形体,不再以僵化的轮廓线的棕褐色调子笼罩画面,如图1-3-6为马奈画作《吹笛少年》,用红、

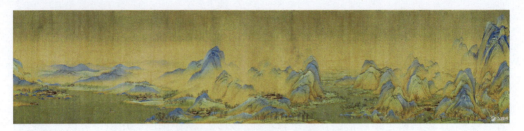

图1-3-4　千里江山图　王希孟　北宋

图1-3-5　黑白构成设计　学生作品

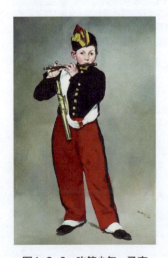

图1-3-6　吹笛少年　马奈

白、黑三色的配置，构成画面主色调，轮廓线明确而肯定，以自然光的色彩对比，烘托暖色的背景，画面色感强烈而又协调一致。

黑与白能给人极大的空间和美感，又能体现艺术家的审美倾向。换言之，在这黑与白的偏爱背后，折射着一种无形的审美观念。

现代艺术形式是一种新的艺术创作观念和语言表达体系，融合了传统与现代的共同理念，将二者的审美表现相结合，强调了艺术的主观创造和个体表现。

中国的许多乡景，包蕴着美学的、素朴的、历史的、自然的、人文的综合艺术，是综合艺术的沉淀。例如，杭州富阳东梓关回迁农居（图1-3-7），是一个典型的江南村

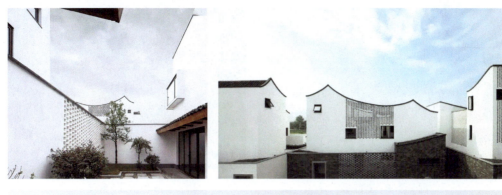

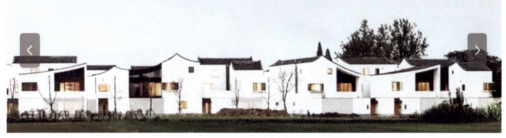

图1-3-7 杭州富阳东梓关回迁农居

落。设计师从中国古人的"气韵生动""水墨为上"的设计思维入手,将中式建筑传承东方文化的同时,融入现代设计手法。中式建筑简洁有力的造型设计,黑、白、灰清幽素冷的色调,表现出中国古典美的深远意境,给人一种干净有序、对称统一的视觉美感。

一抹素雅的颜色,几笔简单的线条,高低错落的院墙,虚实的黑、白、灰光影效果,再加上东方小景的相互衬托,就形成了极具东方美学的生活空间。

1.3.2 色彩配色表现

色彩是造型艺术的基本要素之一。认识和表现生活中的色彩现象,是造型艺术的基本要求。在阳光的照射下,大自然呈现出五彩缤纷的色彩。

色彩学家说:色彩是被分解了的白色光线,在其通过大气层到达地球时,由于地表和地面物体的吸收、反射等分解选择的作用,使所有的物体,呈现出各自的色彩。

1.3.2.1 自然色彩与设计色彩

(1) 自然色彩

自然界的色彩往往有各自的独特作用,并呈现出各自不同的特色。例如,有些动物(图1-3-8、图1-3-9)为了生存、安全,披上了隐蔽的保护色;有些为了招来伴侣,生有一身华丽醒目的鲜艳色;有的猛兽为了恐吓异类,生有一身使外敌见而生畏的警戒色。再如,四季中的色彩使得一年四季呈现出不同的特色,春天,新绿初染,娇嫩鲜活,姹紫嫣红,争奇斗艳;夏天,骄阳似火,光彩热烈;秋天的原野一片金黄,令人心旷神怡;冬天,茫茫雪原,万里无垠,银装素裹,分外妖娆。

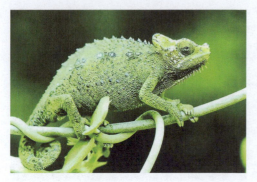 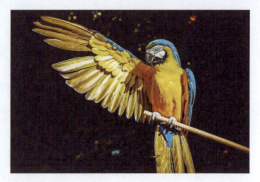

图1-3-8　变色龙　　　　　　　　　　　　图1-3-9　鹦鹉

（2）设计色彩

人们不满足于自然色彩，创造了人工色彩，使生活空间异彩纷呈。设计色彩直接与人们日常生活中的衣、食、住、行等相关。

① **服装色彩**　服装色彩可以说是历史的一面反光镜，它既能体现一个国家、一个民族的气质风采、生活习俗，又能体现一个时代的风尚。因此，由于人们的风俗习惯、文化修养、个人爱好等诸方面因素的不同，他们对于色彩的认识和感觉也不尽相同（图1-3-10）。

② **烹饪中的色彩**　有一种说法"吃在中国"，中国烹饪讲究"色、香、味、形"俱全的基本要求（图1-3-11）。

图1-3-10　贵州苗族服饰　　　　　　　图1-3-11　美食海报　学生作品

③ **交通工具中的色彩**　色彩在交通领域中的运用，社会效益是相当明显的。英国伦敦素有"雾都"之称，因雾大而导致的交通事故时有发生，因此，交通管理部门决定巴士车体全部使用红色，以增加能见度，减少事故（图1-3-12）。实际上，色彩用于交通领域的很多，如红色消防车、白色救护车、绿色邮政车，等等。

以上所说的色彩都属于设计色彩。因为这些色彩都是人们通过劳动和智慧创造出来的，是人为的色彩，即设计色彩。它已被广泛应用于视觉、产品、环境等设计领域之中。

（3）设计色彩与传统绘画色彩的区别

① **观察方法不同** a.绘画色彩，侧重观察对象的固有色、光源色、环境色及关系。特点是以物体色及真实感的色彩关系为表现依据。b.设计色彩，则超越自然物体色，对纯粹色彩的探索，重在观察色与色之间的对比规律，特点是以色彩的独立性和主观性为表现依据。

图1-3-12　伦敦巴士

② **表现内容不同**　绘画色彩，只有与客观形态相结合才显示色彩内容，表现的内容多是具体的、真实的。设计色彩，具有独立的表现意义，不依附于客观形态，以色彩组合表达情感，内容是主观的、抽象的，具有多义性和模糊性。

③ **艺术风格不同**　绘画色彩，建立在具体形象的基础上，多是写实风格，色彩逼真，形象逼真。设计色彩，建立在概念形象上，具有单纯夸张的装饰风格和设计意味。

④ **艺术功能不同**　绘画色彩，属纯美术的视觉艺术，价值仅在于欣赏和收藏，有的具有教育功能，重于精神碰撞。设计色彩，属应用型设计艺术，不仅具有艺术品的一般功能，而且与材料、工艺、产品结合，更具有使用价值和经济价值。

人类不仅用色彩来装饰物质生活，还善于用色彩来充实精神世界。从远古流传至今的岩画、彩陶、图腾、绘画等视觉艺术，无不展示人类色彩艺术的创造及对色彩美的享受（图1-3-13、图1-3-14）。

图1-3-13　水彩

图1-3-14　色彩设计　学生作品

第1章　绪论　　**017**

1.3.2.2 色彩的科学理论

在自然界，光影和色彩都在不断地变换着，每分每秒都在用形态、色彩演绎不同的精彩。

约翰内斯·伊顿："色彩是光之子，而光是色之母，光——这个世界的第一现象，通过色彩向我们展示了世界的精神和生活的灵魂。"光是感知的条件，色是感知的结果（图1-3-15）。

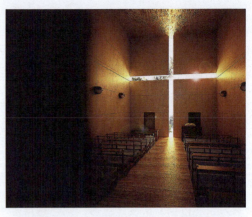

图1-3-15　光之教堂　安藤忠雄建筑设计

（1）色彩的物理原理

光是电磁波的一部分，具有振幅、频率和波长等特性。振幅宽（高）的光亮强，色彩浅；反之，振幅窄（低）的光亮弱，色彩深。电磁辐射的波长范围很广，迄今为止发现的波长最长的电磁波如交流电，波长达100km，而最短的如宇宙射线波长只有1nm。

在电磁辐射中只有从380～780nm波长范围的电磁辐射能够被人的视觉接受，此范围称为"可见光"，简称"光"（图1-3-16）。

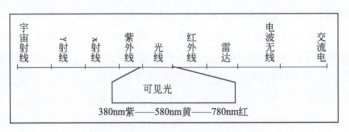

图1-3-16　可见光

1666年，英国物理学家牛顿在剑桥大学的实验室里，用三棱镜把一束太阳光折射，在白色屏幕上显现出一条美丽的彩带，依次为红、橙、黄、绿、青、蓝、紫七色（图1-3-17）。通常将七色光谱中的青和蓝合并，简化为红、橙、黄、绿、蓝、紫六色光谱。

光源发出的光波，通过直射、反射或透射三种方式进入人们的视感器官——眼睛，同一个光源因传播的方式不同而使人们感觉到的色彩会有所差异。日常最常见的是反射光，即千变万化的各种物体色。

① **直射**　眼睛直对光源，光波直接进入眼睛，称"直射"。直射的光波，在传播过程中不受外界影响，不增不减，使人们感觉到光源的本色。

② **反射**　反射光波是生活中随处可见的各种物体色，都是物体表面反射出

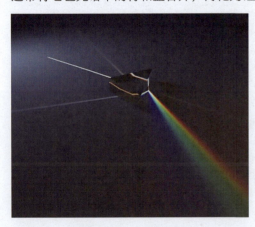

图1-3-17　三棱镜光谱

来的光波。反射与直射不同，直射能看到光源的本色，即光源发射出来的全部光波。反射是光源发出的光波投射到物体表层，一部分光波被吸收，一部分光波被反射出来，所以人们的眼睛只能看到光源发出的被反射出来的一部分光波。只有镜面反射即全反射例外，镜面可以将光源的光波全部反射出来。

任何物体，没有它自身固定的颜色，它只具有一定的反光特性。例如，一件红色衣服，当全色光照射时，因其表层只反射红色光波，其余光波被吸收而呈现红色。如果改用绿光照射，那么衣服表层没有红色光波可反射，而投射的绿光又被吸收，于是感觉衣服是黑色的。

③ **透射** 物质有透明和不透明的，不透明的物质具有遮光性，把光波全部吸收，不能穿透。透明的物质，光波可以全部穿透或部分穿透。日常用于窗户的白玻璃，光波可以全部穿透，各种彩色玻璃则只能吸收一部分、穿透一部分色光。例如，红色玻璃，它只能穿透红色，其它光波被吸收。

在某乡村小学的校舍建筑设计中（图1-3-18），采用彩色玻璃使各种粉色、紫色等颜色交织在一起，呈现五彩斑斓，流光溢彩，使人仿佛置身于童话般的梦幻城堡中。

图1-3-18 浙江淳安县中心小学

（2）色彩的属性

色彩大致可分为两大类：无彩色和有彩色（图1-3-19）。

无彩色是指由黑白两色及黑白两色调和成的各种深浅不同的灰色。从物理学角度看，它们不包括在可见光谱中，故不能称之为色彩。但是在心理学上它们有着完整的色彩性质，在色彩体系中扮演着重要角色，在颜料中也有重要的作用。

有彩色是指除了无彩色外的一切颜色，光谱中的全部色都属于彩色。有彩色有无数种，它以红、橙、黄、绿、蓝、紫为基本色。基本色之间不同量的混合，以及基本色与

黑、白、灰色之间不同量的混合，会产生成千上万的有彩色。

在牛顿三棱镜实验得到七色光后，物理学家大卫·鲁伯特进一步发现了颜料原色只有红、黄、蓝三色（图1-3-20），其他颜色都可以由这三色混合而成。他的理论被法国染料学家席弗通过试验证实。

图1-3-19　无色彩和有彩色　　　　　　　　　　图1-3-20　三原色

1854年格拉斯曼（Hermann Günther Grsassmann，1809—1877）发表颜色定律：人的视觉能分辨颜色的三种性质，即明度、色相、彩度的变化，明度、色相、彩度被称为色彩的三属性或三要素。色彩的三种属性相对独立但又相互关联、相互制约（图1-3-21）。

① 色相——色彩的灵魂

色相指色彩的相貌，即能够比较确切表示颜色色别的名称，如玫瑰红、橘黄、湖蓝等。正常视觉可以分辨出100多种色相（图1-3-22），完整的孟塞尔色环正好拥有一百个色相色标。

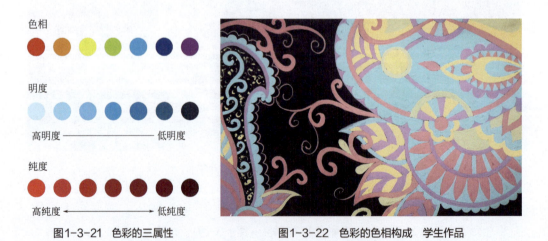

图1-3-21　色彩的三属性　　　　　　　图1-3-22　色彩的色相构成　学生作品

② 明度——色彩隐秘的骨骼

明度是指色彩的明暗程度，它是色彩结构的关键。

色彩的明度有两种情况：同一色相不同明度；各种不同色相的颜色所具有的不同明度。无彩色系统中，明度最亮是白，最暗是黑。用黑色颜料调和白色颜料，明暗随

黑白颜料分量比的增加而递减。在无彩色系统里只有明度变化，没有色相和彩度变化，明度在色彩的三属性中是唯一具有独立性的特征，每一种纯色都有与其相应的明度。例如，黄色为明度最高的色，蓝紫色是明度最低的色，红、绿色为中明度。有彩色的明度是根据无彩色黑、白、灰的明度等级标准而定的，而色相与纯度则必须依赖一定的明度才能呈现出来。色彩一旦产生明暗关系，它的三个特征就会同时呈现出来（图1-3-23）。

图1-3-23　色彩的明度构成　学生作品

③ **彩度——色彩内在的品格**

彩度，又称纯度，即色彩的纯度、饱和度或鲜艳度。同时它表示颜色中所含有色成分的比例，比例越大，纯度越高，反之，色彩的纯度则越低。原色和间色为纯色，三原色彩度最高，无彩色的彩度为零，纯色与无彩色是彩度的两极色（图1-3-24）。

图1-3-24　色彩的纯度构成　学生作品

生活中，人们视觉所能感受到的色彩范围内，绝大部分都是含灰色的非高纯度颜色，由此使色彩变得极其丰富。色彩的色相、明度、彩度三属性的变化带来不同的色彩表现力。

（3）色立体

色立体的出现，使得人们可以全方位地认识和展示色彩三属性之间的关系，可以说，是色彩研究史上的一个重大飞跃。在很大程度上帮助人们认识和理解色彩，同时还可以帮助人们迅速"配色"。

色立体给人们建立了一个标准化的色谱，色立体就是色彩按照三属性的关系有秩序、有系统地排列与组合，构成具有三维立体的色彩体系。色立体的框架都近似于球体。在垂向、横环向和表层至中心的纵向三个方向上，排列着明度、色相和彩度序列。所有色标都放置于相应的三个方向的交叉点位上（图1-3-25）。

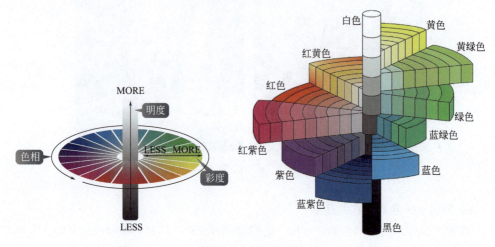

图1-3-25　色立体

① 中心有一根垂向轴，称"无彩色轴"或"中心明度轴"，下黑上白，排列着渐变递增的明度序列，色立体中的所有色标的明度都跟随无彩色轴变化，下暗上亮。同一水平面上明度相同。

② 在横向环周上排列着色相序列，每一个纯色调黑、调白、调灰所获得的渐变色彩可以构成一个"等色相面"，在等色相面上，只有明度和彩度的变化，色相都相同。色立体通过中心轴的垂直竖剖面，正好是一对补色的等色相面。

③ 同彩度的色标，在色立体中排列在一个环形管状面上，这些管状面如同树木的年轮一样，由内到外一层一层扩大。外层的彩度高，内层的彩度低，最中心无彩色轴彩度为零。

1.3.2.3　色彩的心理

色彩运用的最终目的是表达和传递情感。色彩本身没有所谓的情感，这里所说的色彩情感是发生在人与色彩之间的感应效果。一般来说，这种情感效果可以从两个方面

进行研究。

由色彩的物理性刺激直接导致的某些心理体验，称为色彩的直接性心理效应。如高明度色彩刺眼，使人心慌；红色夺目、鲜艳，使人兴奋。一旦这种知觉性反应强烈时，就会同时唤起知觉中更为强烈、更为复杂的其他心理感受。

因物理性刺激而联想到的更深层意义的效应，属于色彩的间接性心理效应。它包括色彩感觉的转移，色彩的联想、象征等（图1-3-26）。

图1-3-26　色彩情感

色彩在物理性质存在的同时，也具备传达情感、影响人们心理活动的功能，有着传达信息、感染情绪、唤起记忆、产生联想、象征事物和导致行为等多种意义。

情趣与意境并非是凭空想象的，它更多地来源于对生活的细微观察，好的设计作品不是呆板的、僵死的，而是应该充满生命力，充满了创造性。

① **欢快的色彩**　使人产生愉快的感觉，往往拥有明快鲜艳的色调，适合在庆祝、宴会、联欢等活动中，表现喜庆的气氛。使用暖色调较多，色彩纯度高，对比鲜明（图1-3-27）。

② **悲伤的色彩**　悲伤与欢快相对应，用色彩表达自然不同。悲伤的色彩可能是痛彻心扉的，也可能是淡然悠远的。当人们表达这样的色彩时，如果心中有认同感，便会产生共鸣，也许还会唤起记忆，产生联想和感叹（图1-3-28）。

③ **恬静的色彩**　恬静的色彩在明度上的影响不是最为明显，而是纯度和色相作用

图1-3-27　欢快的色彩　学生作品　　　　图1-3-28　悲伤的色彩　学生作品

较大。在纯度方面,纯度低的色彩较为恬静,纯度高的色彩则具有兴奋感;在色相方面,偏冷的蓝、青、紫的色系具有恬静感;在色调上,色彩调和,则明度、纯度、色相对比都较小,这就形成恬静的色调(图1-3-29)。

④ **神秘的色彩** 很多色彩分析者认为紫色具有神秘性。约翰内斯·伊顿对紫色做过描述:紫色是非知觉的色,神秘、令人印象深刻,有时给人压迫感,并且因对比的不同,时而富于威胁性,时而又富于鼓舞性。歌德认为紫色会产生恐怖感,但并非只有紫色才会产生神秘感,也并非所有的具有紫色色调的颜色都会具有神秘感(图1-3-30)。

图1-3-29 恬静的色彩 学生作品　　　　图1-3-30 神秘的色彩 学生作品

⑤ **色彩的轻重感** 高明度具有轻感,低明度具有重感(图1-3-31)。

⑥ **色彩的兴奋感与沉静感** 暖色系中,明度最高且纯度最高的色彩兴奋感觉最强;冷色系中,明度低纯度也低的色彩具有沉静感。

⑦ **色彩的华丽感与朴素感** 有彩色系具有华丽感,无彩色系具有朴素感(图1-3-32)。

图1-3-31 色彩的轻重与兴奋 学生作品

图1-3-32 色彩的华丽感与朴素感 学生作品

图1-3-33为部分学生创作的色彩作品。

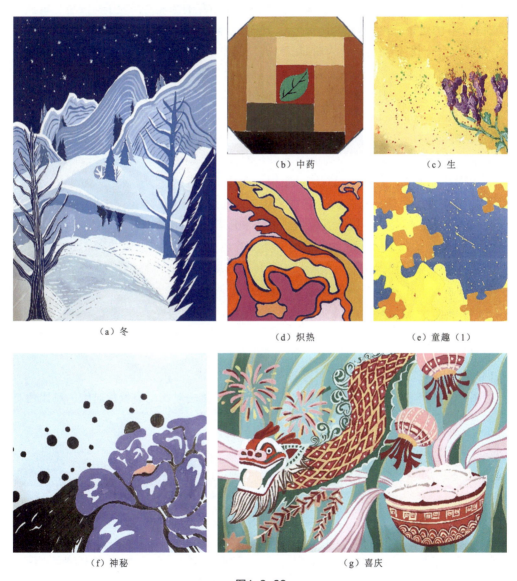

(a) 冬　　(b) 中药　　(c) 生　　(d) 炽热　　(e) 童趣（1）　　(f) 神秘　　(g) 喜庆

图1-3-33

第1章 绪论　025

(h)童趣（2）　　　　　　（i）初雪　　　　　　　（j）海

图1-3-33　色彩的心理　学生作品

1.3.2.4　色彩的对比

所谓色彩对比，就是指某一色彩，因受到周围色彩的影响，产生了与该色彩单独存在时不一样的视觉效果。色彩对比有两种情形：当两种色彩并置时，双方都会把对方推向自己的补色，而所产生的对比，叫同时对比。例如，红与绿对比时，红得更红、绿得更绿。在不同的时间条件下，先看某种色彩，然后又看到第二种色彩时产生的对比，叫连续对比。色彩对比，主要指色彩三要素（色相、纯度、明度）的对比，即色相对比、明度对比、纯度（彩度）对比。

（1）色相对比

色相环（图1-3-34）上两种以上的颜色对比，呈现色彩相貌的对比现象，称为色相对比。色相对比是给人带来色彩知觉的重要手段，它充满了力量和欢乐。陈设艺术、日用品、标志、招贴等，以及五颜六色的各种服装，都越来越多地展现了色相对比的魅力。不同程度的色相对比，有利于人们识别不同程度的色相差异，有利于增加视觉的判断力。同时，也可以丰富色彩感受，满足人们对色相感的不同要求。

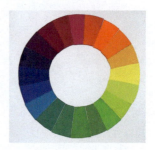

图1-3-34　色相环

色相对比在原始艺术和民间艺术中体现得最为广泛。从早期的装饰、陶器、纹饰、面具以及民间的刺绣、服装、剪纸、泥塑等纯色相的搭配中，很容易感觉到一种生命内在的冲力，也证明了人类自古对色彩的爱好。

根据色相环中的色相差异，色相对比可分为同类色对比、类似色对比、对比色对比、互补色对比（图1-3-35）。

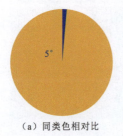

（a）同类色相对比　　（b）类似色相对比　　（c）对比色相对比　　（d）互补色相对比

图1-3-35　色相对比

① **同类色对比构成** 色相环上5°以内的色彩组合，是色相中最弱的对比。将选定的色彩调和白色或调和黑色，构成同一色相不同浓淡的色彩系列，其色彩组合构成同类色对比，亦称同一色对比（图1-3-36）。

同类色对比具有单纯、雅致、平静的效果，但有时感觉单调、呆板。在设计中，宜用于大面积的背景处理或需要单一简洁色彩的地方；或者通过拉开明度距离和彩度关系来调整。

图1-3-36 同类色对比构成
学生作品

② **类似色对比构成** 色相环上间隔45°，为类似色对比构成，类似色相的几个色同属于一个大色相范围，但能区别出冷暖，例如，黄绿、绿、蓝绿。它们具有既变化又和谐，色调倾向强的效果，是色彩设计中较常使用的色彩搭配关系（图1-3-37）。

③ **对比色构成** 色相环上间隔100°左右的色彩组合为对比色构成，最典型的为间隔150°左右的色相对比组合，是色相的强对比。对比色在色相环上跨度大，色相对比强烈。视觉效果有着鲜明的色相感，效果强烈、兴奋，但易引起视觉疲劳或精神亢进，处理不当会产生烦躁、不安定之感。不宜大面积室内应用，是极富运动感的最佳配色，普遍用于商业环境、娱乐环境以及节庆日的服装和环境色彩布置（图1-3-38）。

图1-3-37 类似色对比构成
学生作品

④ **互补色对比构成** 色相环上直径两端相对的二色为互补色，是色相对比的归宿。互补色组合具有最强烈、最刺激的视觉效果，最典型的互补色是红与绿、蓝与橙、黄与紫（图1-3-39）。

任何色彩组合的对比度，都不及互补色组合。黄与紫两色，由于明暗对比强烈，色相个性悬殊，因此成为互补色中对比最强的一对；蓝与橙的明暗对比居中，冷暖对比最强，是最活跃生动的色彩对比；红与绿，明暗对比近似，冷暖对比居中，在三对互补色中显得十分优美。由于明度接近，两色之间相互强调的作用非常明显，有炫目的效果（图1-3-40）。

图1-3-38 对比色对比构成
学生作品

（2）明度对比

明度对比，就是将不同明度的两色并列在一起，明的更明、暗的更暗的现象。色彩的层次与空间关系，主要依靠色彩的明度对比来表现。

每一种颜色都有自己的明度特征。饱和的紫色和黄色，一个暗，一个亮，当放在一起对比时，视觉除了分

图1-3-39 互补色对比构成
学生作品

第1章 绪论 **027**

辨出它们的色相不同，还会明显感觉到它们之间明暗的差异，这就是色彩的明度对比。

在色彩对比中，理解掌握明度的黑、白、灰对比关系是至关重要的。黑、白、灰对比关系决定着画面的基调，它们之间不同量、不同程度的对比，具有能够创造多种色调的可能性。而色调本身又具有很强的塑造力，如空间感、光感、层次感等。因此，它对画面是否明快、形象是否清晰起着关键性的作用。

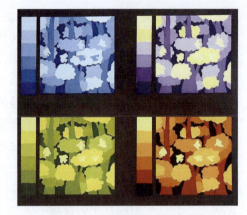

图1-3-40　色相对比　学生作品

不同明度的色阶搭配在一起，画面会产生调子关系，其调子关系分高低调子和长短调子。

所谓高低调子，是指画面是亮调子，还是暗调子。所谓长短调子，是指色与色之间明暗差大、间隔距离很长的长调子；色与色之间明暗差小、间隔距离很短的短调子（图1-3-41）。

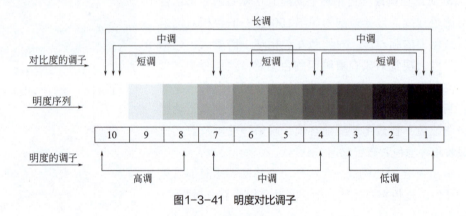

图1-3-41　明度对比调子

① **低明度调**　由1～3级的暗色组成的基调，具有沉静、厚重、忧郁、迟钝、沉闷的感觉。

② **中明度调**　由4～6级的中等明度色组成的基调，具有柔和、甜美、稳定的感觉。

③ **高明度调**　由7～9级的亮色组成的基调，具有优雅、明亮、轻松、寒冷、软弱的感觉。

从明度上分析其心理效应如下。

a. **高长调**　给人以明快、开朗、坚定的感觉。但是由于明暗度差较大，易显单调。

b. **高中调**　以高调色为主的中强度对比，效果明亮、愉快、辉煌。

c. **高短调**　高调的弱对比效果，其特点明亮、柔和，使人产生亲切感。设计中常被用来创作女性色彩。但是容易让人觉得色彩贫乏，画面无力，没有注目性。

d. **中长调**　明度适中、对比稍强，有稳重和坚实感。有注目性，容易产生理想的效果。

e. **中短调**　这种画面犹如薄暮一般，朦胧、含蓄、柔和，有沉稳感，同时又显得平淡呆板，清晰度也极差。

f. **中中调**　属于不强也不弱的中调中对比，有丰富、饱满的感觉。

g. **低长调** 在深沉的色调中有极少的亮颜色，使画面有极强的视觉冲击力。具有强烈的、暴发性的、压抑的、苦闷的感觉。

h. **低短调** 阴暗、低沉、有分量，画面常常显得迟钝、犹豫，使人有种透不过气的感觉。

i. **低中调** 这种对比朴素、厚重、有力度，设计中常被认为是男性色调。

j. **最长调** 最明色和最暗色各占一半的配色，其效果强烈、锐利、简洁，适合远距离的设计。但处理不当易产生空洞、生硬、眩目的感觉（图1-3-42）。

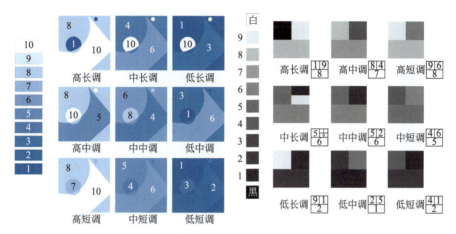

图1-3-42 明度对比

视觉对明度对比的注意力十分敏锐，而较强的明度对比会在一定程度上分散对颜色的感受力。在绘画表现中，利用含蓄的明度关系可以将色彩引进一个深度的奇妙境界中。如图1-3-43所示，学生的分镜头设计，运用明度对比的手法，使画面的形态处在不同的场景气氛中，主题文化的突出使作品充满浓厚的中国传统文化色彩。

（3）彩度对比

将不同彩度的两色并列在一起，因彩度差而形成鲜的更鲜、浊的更浊的色彩对比现象，称彩度对比。

彩度对比比明度对比、色相对比更柔和、更含蓄，它的对比作用是潜在的。在色彩

图1-3-43

图1-3-43 色彩构成之明度对比 学生作品

设计中,彩度对比是决定色调感觉华丽、高雅、古朴、粗俗、含蓄与否的关键。特点是增强用色的鲜艳感,即增强色相的明确性。彩度对比越强,鲜艳色彩的一方的色相就越鲜明,从而也增强了配色的艳丽、活跃及感情倾向。彩度对比弱时,往往会出现粉、灰、脏、闷、单调等感觉。

绘画中可通过彩度对比表达一种平淡的、抽象的艺术气氛,如马蒂斯(Henri Matisse, 1869—1954)的《钢琴》。设计中不同彩度的对比关系,能很好地体现材料性能、质地厚薄、表面肌理。暗淡的灰色使相配的颜色更加夺目,富有色感的亮色反衬着灰色,使其显得更加温柔(图1-3-44)。

从彩度上分析色彩的心理效应(图1-3-45)如下。

图1-3-44 钢琴 马蒂斯

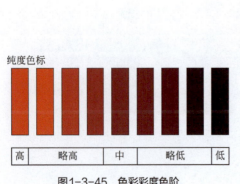

图1-3-45 色彩彩度色阶

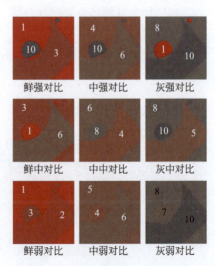

图1-3-46 色彩纯度(彩度)

① **高彩度** 其配色效果明确醒目，色彩感强。组合上给人的感觉积极、强烈而冲动，外向、快乐、热闹、生气、聪明、活泼。使人联想到华贵、欢乐、热情，容易引起人的视觉兴趣。但是如运用不当易产生残暴、恐怖、疯狂、低俗、刺激等效果。

② **中彩度** 给人的感觉是中庸、文雅、可靠。有厚实感，丰富而稳定。

③ **低彩度** 给人感觉平淡、消极、无力、陈旧，但也有自然、简朴、耐用、超俗、安静、无争、随和的感觉。不易引起人的视觉兴趣。如加入适当的点缀色，可使画面产生理想的效果，但点缀色的分量必须掌握好，因为低彩度色调的色相感太弱，容易被彩度高、明度高、对比强的色相对比及明度对比取而代之。

彩度对比可以划分为鲜强对比、鲜中对比、鲜弱对比、中强对比、中中对比、中弱对比、灰强对比、灰中对比、灰弱对比（图1-3-46）。

彩度对比练习一般是在同明度下进行的，明度同一的画面，用彩度表现层次，彩度的特点就能得到发挥、突出。用彩度对比进行创作时，单一色相彩度弱对比表现的形象就特别模糊，这时，如果选用彩度强对比或不同色相的彩度关系，将它们都放置在同等明度下，就会出现一幅既和谐微妙又耐人寻味的彩度对比画面（图1-3-47）。

1.3.2.5 色彩的调和

调和，从美学的角度来讲，其意义就是"多样的统一"。调和不仅仅是指色彩的类似、统一，更不是单调的一致。调和与对比是相互依存、相互制约、对比统一的两个因素。

近似的、差异较小的色彩，对比很弱，不存在调和问题。但过于刺激的强对比色彩，由于缺乏共性因素，也不能达到调和。只有经过合理选择的具有适当对比的色彩组合，才是真正意义上的色彩调和，才能产生和谐统一的色彩美感（图1-3-48）。

图1-3-47 彩度对比 学生作品

图1-3-48 大自然的色彩调和

调和，从狭义的概念去认识，色彩调和指两种以上的色彩组织或结合；从广义的角度理解，色彩调和则是"多样性"的统一，即组织色彩时如能给人以整体感，则色彩是调和的。

色彩调和大体可分为类似调和与对比调和。

（1）类似调和

类似调和包括同一调和与近似调和两种形式。

① **同一调和**　当两个或两个以上的色彩因差别大不调和的时候，增加各色的同一因素，使强烈刺激的各色逐渐缓和，即同一调和（图1-3-49）。

图1-3-49　色彩调和方法

最常用的同一调和方法（图1-3-50、图1-3-51）：混入白色调和；混入黑色调和；混入同一灰色调和；混入同一原色调和；混入同一间色调和；互混调和；点缀同一色调和。

② **近似调和**　在色相、明度、纯度三种要素中，保持某一种或两种要素近似的前提下，变化其他的要素，即近似调和。

图1-3-50　色彩调和

图1-3-51　色彩同一调和　学生作品

近似调和分类：近似色相调和（主要变化明度、纯度）；近似明度调和（主要变化色相、纯度）；近似纯度调和（主要变化明度、色相）；近似明度、色相调和（主要变化纯度）；近似色相、纯度调和（主要变化明度）；近似明度、纯度调和（主要变化色相）。

无论同一调和还是近似调和，都是追求变化中的统一，因此一定要依据这个原则来处理好这两种对立统一的要素组合关系（图1-3-52）。

图1-3-52　色彩近似调和　学生作品

第1章　绪论

（2）对比调和

对比调和是适用范围较大的配色方法，是建立在色彩变化基础上的一种调和，其色彩效果强烈、活泼、生动、富于变化（图1-3-53）。

对比调和是以强调变化而组合的色彩。在对比调和中，明度、色相、纯度三种要素都处于对比状态，因此色彩富有活泼、生动、鲜明的效果。

① **单色连贯的调和**　创意一个新图形，用一对高纯度的对比色时，因其对比强烈、刺激，可选择黑色或者白色作为连贯色，使色彩变得和谐、统一。

② **面积的调和**　选择一对对比色，再选择一种色彩作为主要色彩，使其在面积上占有绝对的优势，这就形成了主次的色彩关系。

③ **分割的调和**　选择一对面积相等的对比色，用一种色彩在画面上进行相互的分割、穿插，形成画面间的和谐关系，面积分割得越多，调和感越强。

色彩的对比是绝对的，调和是相对的，对比是目的，调和是手段（图1-3-54）。

有对比来产生和谐的刺激，有适当的调和来抑制过分的对比，从而产生一种恰到好处的对比——和谐——美的享受。

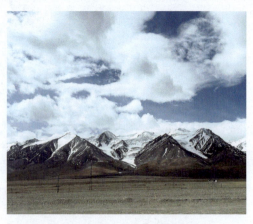

图1-3-53　大自然中的对比调和

图1-3-54　色彩对比调和　学生作品

1.3.3 数字化的艺术

悠久的人类文明创造了灿烂的艺术和文化，艺术不仅以博大精深的文化感染人，同时艺术也以它的传统形式产生迷人的魅力。从东方新石器时代的陶器艺术、绘画艺术、雕塑艺术、建筑艺术，到西方的古希腊艺术、哥特式艺术、拜占庭艺术、古罗马艺术、巴洛克艺术、现代艺术等，它们以各自独特的形式特征，启迪着人们的心灵。中国共产党的二十大的重要发展战略之一即数字化战略的创新与发展，例如，各大艺术馆、博物馆等的数字化平台建设、数字化存储、5G、大数据、云计算、区块链、物联网、人工智能、虚拟现实与增强现实等均是数字化发展战略的呈现。

（a）唐代陶骆驼载乐舞三彩俑

（b）青铜器

（c）彩陶背壶

图1-3-55　传统艺术的发展

所谓数字化艺术，是数字化与艺术的"互动与融合"。

（1）由"实物"到"虚拟"的非物质化设计

数字时代的设计利用人工智能、大数据、互联网等技术在作品中融入多元化、跨界共生等多种风格。在艺术创作过程中，艺术设计不再局限于传统的形式及生活中的常规形态，而是出现了更多虚拟化、数字化的形象。丹麦建筑工作室BIG在元宇宙中设计了第一座建筑，图1-3-56是一家名为Vice verse的媒体公司Vice Media Group的员工虚拟办公室。

图1-3-56　Vice verse媒体公司Vice Media Group员工虚拟办公室
丹麦建筑工作室BIG

数字化的艺术不是简单的电子艺术的复制，而是将数字化艺术符号在转化的前提下进一步创新，使得设计作品以"虚与实"的形式呈现出新的艺术风格。这类数字化艺术涵盖影视艺术、电子艺术、数字互动、虚拟现实艺术、人工智能艺术等新兴艺术形式。

随着物理世界中办公环境的迁移，人们的生活方式也随之改变，例如时尚界一些时装展览也将往常的线下展览移植到虚拟空间中，比如Voxel Architects的"神秘"虚拟舞台（图1-3-57）、重庆故宫沉浸艺术展的"画游千里江山"（图1-3-58）。

图1-3-57　Voxel Architects 的"神秘"虚拟舞台

图1-3-58　画游千里江山　重庆故宫沉浸艺术展

（2）设计职能的转型

随着科技的不断发展，数字生活和现实生活相融合，在物理世界中的一切体验基础设施，在虚拟世界中，同样能满足现实世界中的真实体验感。在数字化环境的背景下，体验、互动和服务设计成为备受关注的领域。在数字时代下，设计人员的角色演变为组织、联系创意设计活动的人员。设计人员更像一种中间角色，衔接了各行各业互相产生的信息，最终形成一种合作的网络，联合完成一部具有生命力的设计作品（图1-3-59）。

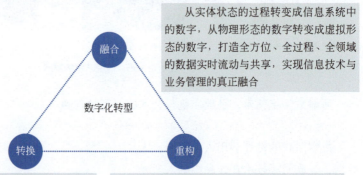

图1-3-59　数字化转型

数字化背景下的设计，最关键的一项特点在于呈现出延伸性，借助设计的过程和结果搭建起生命力更强的网络体系，设计人员则在这样的网络体系中发挥着重要的节点作用，当代设计人员的设计过程实现了自"个体创造"向"关系构建"的过渡，将更多精力专注于网络节点，而非信息孤岛。

（3）从感官到情感体验的延伸

当代数字艺术和科技的融合使人的感知在科技作用下实现拓展，能够更有效地助推文化创意设计的进步。进入数字时代后，数字艺术与科技的融合使人的感知边界得到极大拓展。数字技术推动相关产业自感官体验到情感体验，再到精神体验的发展，技术与艺术完美融合的摄影、电影、喜剧、绘画等当代数字媒体艺术更是可以形成潜在的、互动的审美价值，同时成为当代艺术最关键的构成并产生巨大的发展潜能。

现在很多科普体验馆将沉浸式体验的理念和新型展示技术引入到自身建设中，创设真实感较强的科技场景，让观众以科学家的角色进入场景开始情景化学习（图1-3-60）。

下面以北京环球影城为例（图1-3-61）简要介绍一下以电影媒体延伸的高科技沉浸式体验设计。

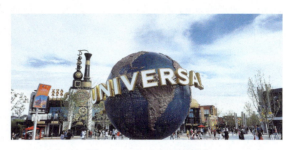

图1-3-60　上海天文博物馆　　　　　　　　　图1-3-61　北京环球影城

随着科学技术的快速发展，虚拟现实、动态模拟等新的展示技术层出不穷，为沉浸式体验、情景式学习理念的实现提供了坚实的技术基础。环球影城主题乐园，在利用先进展示技术方面，营造极致的沉浸式场馆体验，走在了数字设计情感体验的前列。

环球影城依托于影视背景的NBC环球公司，拥有一批顶级影视IP，如哈利·波特、变形金刚等。以此为基础，建造线下乐园数字化体验设施，将电影中的场景和人物还原，并呈现在现实生活中，让人们有机会以电影角色的第一视角进入仿真的电影场景，体验影视科技的魅力。北京环球影城拥有哈利·波特的魔法世界、侏罗纪世界努布拉岛、变形金刚基地、小黄人乐园、功夫熊猫盖世之地、未来水世界、好莱坞共七大体验主题景区，它将沉浸式体验的数字设计理念完美应用于主题体验空间（图1-3-62）。

环球影城的案例就是将沉浸式数字体验的理念应用到了主题乐园设计的方方面面，让体验者随着不同剧情穿越时空，在亦真亦幻的场景中体验影视角色。

艺术介入数字化，赋予其艺术形态。数字化艺术设计还要从艺术的角度提高数字化的质量、品格，特别是应体现真善美的要求，体现个性化和丰富性，具有感人的力量。艺术精神决定艺术形态与艺术品质，艺术精神是人文精神的美学体现，不同的国家、民

图1-3-62　北京环球影城主题村

族、流派有不同的艺术内涵与表现方式。

　　数字化艺术设计应该给更多的人带来更好的体验，应该有更好的发展方向并用更多的媒介去推广，应培养更多具有潜力的创新型人才。艺术设计需要"引进来，走出去"，设计师应选择性地借鉴优秀创意灵感和思路，结合自己的创意，使设计的作品内涵得到扩展。艺术设计的宗旨始终是以人为本，适应环境，适应自然，只有遵循这一宗旨，设计才能走得更远（图1-3-63）。

图1-3-63　敦煌文化数字设计　学生作品

课堂思考：

1. 收集各个设计领域的优秀案例，分析中国传统设计中的黑·白艺术。
2. 色彩的三大属性是哪些？用三原色绘制直径25cm的24色色相环，并理解色彩三属性。
3. 进行设计构成练习，做色相推移、明度推移、纯度推移的色彩训练各一张；要求在平面中表现三维空间，色阶明确，有递进关系；20cm×30cm 1张；水粉、丙烯、水彩、彩色铅笔等材料不限。
4. 进行明度或彩度对比色调的色彩构成练习，以9宫格的形式，准确地表现9种不同的明度色调各一张，10cm×10cm 9张，水粉、丙烯、水彩、彩色铅笔材料不限。
5. 运用同一调和、近似调和、对比调和手法，各设计一份30cm×30cm的色彩调和表现，材料不限。
6. 运用电脑数字技术，对色彩设计作品进行数字化设计和样机设计展示。

第 2 章
形态构成的基本元素

学习目标：

　　了解形态的概念以及点、线、面、体元素的意象形式，深入学习与理解基本形的设计和点、线、面、体元素的构成形式。学生通过学习认识形态艺术的多样性，理解造物与造型的中国传统造物观，掌握点、线、面、体的各种形态，理解结构和形式，归纳基本形，学会重构设计。

导言：

　　坚持通过课程以美育人、以美化人，弘扬中华美育精神，传承中华优秀传统文化，提高学生的审美和人文素养，增强文化自信。通过中国传统文化熏陶，激发学生的使命感，强化学生承担国家发展的历史责任感。

2.1 认识形态

2.1.1 造物与造型

2.1.1.1 造物

　　"天人合一"的哲学造物观强调的是"器"与"道"之间的关系。
　　"器"是所造之物，"道"为所传达的观念，对某个概念进行视觉形象的转换即是造物活动中"以器载道"的直观方式（图2-1-1）。在今天，"造物"的概念不再局限于实用之物的范畴，艺术家希望通过更纯粹的方式来呈现人与所造之物、所处环境间的关系。艺术家选择以新的图示、媒介、观看方式来呈现他们对某个传统概念或语汇的理解，使这些概念或语汇以全新的视觉化的方式呈现出来。

图2-1-1　宋代瓷器、酒器

"物"在广义上和哲学上的角度被称为物质，而在狭义上或造型的角度被称为物体。"物"广义上被分为自律之物和他律之物。

自律之物是指大自然的造物，例如山川河流、鸟兽虫鱼等物，这些物体或者美不胜收，或者巧夺天工，它们的成形是非人工的，是人力所不能及的。他律之物的"他"，指的是人，他律之物是人为之物，人可以进行创造性造物活动。纵观人类发展的历史，人类所从事的大量活动均为造物活动。从造物的角度讲，一部人类发展的历史也可以称为造物的历史。

造物指人工性的物态化的劳动产品，是使用一定的材料，为一定的使用目的而制成的物体和物品。它是人类为生存和生活需要而进行的物质生产。造物活动是指人类造物的劳动过程、方式及意义。造物是文化的产物。

2.1.1.2　造型

造型指塑造物体的特有形象，也指创造出的物体形象，造型是戏剧、电影等表演艺术塑造角色外部形象的艺术手段之一，也是铸造中制造、铸造模型的工艺过程。

图2-1-2　宋（辽）代　铜鎏金凤纹灯

造型是设计的基本任务，是利用相应的材料，使用特定的工具和技术，为一定目的而创制的结构，是一种"形式赋予"的活动。造型的要素是形态。制造器物（即造物）的能力是人类独有的造型能力的表现，造物是人类对形的认识和构想。造型与造物是形式设计的基本语言，二者密切相连（图2-1-2）。

2.1.2　形态

2.1.2.1　形与态

一般情况下，"形"在一定条件下能被人视觉感受到物质的、有形的、相对静止的、客观的外在样貌。形态是形状和神态，也指事物在一定条件下的表现形式。也就是说，

形态包含形式。

"形态"所描述的不仅限于形的本身，它的内涵和外延都大于"形"。形态的"形"基本是客观的记录与反应，是物质的、物化的、实在的、静的或者硬性的、死的、有形的；形态的"态"是人的、精神的，是文化的、动态的，是整体的和富有内涵的、软性的、无形的、活跃的、有生命力和有灵魂的。"态"赋予"形"以精神、表情和生命，是视知觉进行了积极的组织和建构的结果，形态不仅限于客体本身，还是客观与主观的结合。

"形态"一般是指事物的形状与表现、事物存在的样貌。形态既是外部的表现，同时也是内在结构的表现。一个形态，是存在于空间中的一个图像。也就是说任何一个物象都有自己的外形体积、内部结构、色彩、材质以及肌理等要素，而这些要素在同类事物中有着基本的统一与相似性，这就是物象给人们视觉传达的"形态"。

形状与形态都是物象的外观在视觉上给人的感受。形状强调的是物象外在形式的具象性，而形态强调的则是物象外在形式的抽象性，是一种理性化的抽象（图2-1-3）。

（a）花卉　　　　（b）学生作品（1）　　　　（c）学生作品（2）

（d）敦煌壁画　　　　（e）民间刺绣

图2-1-3　自然形态与人文形态

从艺术研究方面来看，抽象形态是从自然状态提炼、变化出来的形象或形态，不管是被看得懂还是看不懂都是抽象的，只是抽象的程度不同，比如毕加索"牛"的变化过程就证明了这一点（图2-1-4）。抽象思维在艺术设计中，不只是简单的外表装饰，更是全方位的思维方式和艺术设计整体理念。

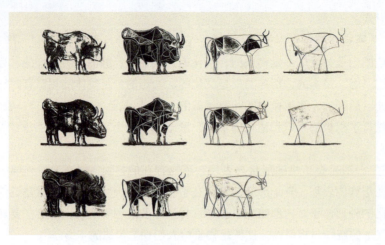

图2-1-4 牛 毕加索

2.1.2.2 形的分类

凡是在平面上留有痕迹都可以成为平面的形,包括借平面来表现某一特殊距离与角度的立体形象。无论材料是否能在平面上形成触觉,它仍属于视觉形象。形是物体的外部特征,是可见的。形态包括视觉元素的各个部分,如形状、大小、色彩、材料、结构、形式等。所有概念元素如点、线、面,在见之于画面时,也都具有各自的形象。形是指构成图形的元素单位。形是千变万化、丰富多彩的(图2-1-5)。

图2-1-5 形的多样 学生作品

形按构成形态不同分为几何形、偶然形、自由形。

（1）几何形

几何形是用数学方式构成的图形。形可以进行加减、演绎、复合、分割、缩放、遮盖等操作。大部分几何形是由规则的、连续的元素组成。对称形是左右两部分相对于某一直线轴镜像对称的规则形。越简单而规则的形，越容易被人们识别、理解和记忆，如正方形、三角形、梯形、菱形等，具有规则、平稳、理性的性格特征（图2-1-6）。

（a）常见基本形

（b）常见几何形

图2-1-6　几何形　学生作品

（2）偶然形

偶然形是指自然或人为偶然形成的形态，它是难以预料的和无法重复的不确定形，如泼洒的墨汁、滴落的水滴、打碎的玻璃等。具有自由、活泼、富有哲理性的性格特征，它所拥有具体形象的可辨性越小，就越趋于抽象化、平面化（图2-1-7）。

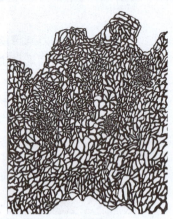

（a）花卉摄影　　　　　　（b）泼墨　　　　　　（c）学生作品

图2-1-7　偶然形

（3）自由形

自由形是人为创造的自由构成形，可随意运用各种自由的、手绘的线来构成形态，具有很强的造型特征和个性表现，给人以随意、亲切的感性特征。它回避用直线和圆规构成形象，而是用自由线条来形成形象（图2-1-8）。

图2-1-8　自由形　学生作品

基本形可以由一个点、一个线、一个面等形象来构成，也可以对这些形象进行分离和组合。组合与分离是创造新形象的基本造型方法。

2.1.2.3　形的图底关系

从构成的角度来讲，任何"形"都是由图与底两部分组成的。在视觉心理学上，从背景中浮现出来的是人们认知的"图"，背景称为"底"。要使形态存在，必须由"底"来衬托。造型与基底之间是相互补充、相互依赖的关系，如果其中一方发生变化，另一方必定随之改变（图2-1-9）。

所谓图是指物体轮廓线勾勒出的形体空间，而底则是轮廓线之外的形体空间，用中国画的语言来说就是留白的部分。一般初学者对正形能够予以重视，却忽视了底对画面的影响。用"面"的观念去看，图与底都是面，只不过一为实、一为虚。在中国传统艺术中，从一句"计白当黑"，就可以看到古人对负形是何等的重视。恰当地处理图与底之间的关系，可以更好地烘托正形、渲染气氛（图2-1-10）。

在研究"图与底"的实际操作过程中，可以仅用黑白两种明暗层次，来研究各体面间的关系。因此，黑白对比只是客观的亮度，而不是光线照射下的光影现象。

图2-1-9 图案的"形"

例如，Process普罗（图2-1-11）依循品牌市场需求，锁定大众关怀的流浪动物和濒危动物为"关怀"主题，选择以"狗与猫"和"台湾黑熊与梅花鹿"的组合，运用图与底关系的"创新"技术呈现于瓶身，新奇的视觉效果能引起使用者的注目与讨论，进而唤起对社会议题的关注。独立出来的部分即为"图"，周围的部分则是"底"。运用这种图与底关系，增添了观赏的乐趣。

图2-1-10 图案的图与底的正负关系

在平面空间中，图与底是靠彼此界定的，同时又相互作用。一般的意义上，图是积极向前的，而底是消极后退的。形成图与底的因素有很多，依赖于对图形的具体表现与欣赏心理习惯。在创作中，初学者往往把精力花在图的刻画上，而忽略了底。事实上，一幅好

图2-1-11 Process普罗品牌（上）和THERMOS膳魔师（下）

的作品，底也起着至关重要的作用，如底的过碎与流动性都会削弱正形的完整性与力度。创作时涉及对画面形的整体认识，画面中出现的任何元素都是一个整体，要"经营"好它们的位置，也就是常说的构图，须审视和处理好图与底的关系。

2.1.2.4 形态构成与空间

空间和形态是相互表现的，没有足够的空间，形态无法被容纳，没有一定的形态作限制，空间只能被理解成是无限的宇宙空间的概念。空间先于形态存在，但是形态又决定了空间的性质。空间本身也可以作为一种形态来表现（图2-1-12）。

不同空间里的形态会呈现不同的感觉，例如，一个相对静止的人或物体处于一个空旷的环境中，由于它的单一显得独立和自由，但又静止、空虚和乏味；而如果是在同样环境中出现川流不息的人潮或者壮观的建筑群，由于远近、虚实、动静、色彩等的不断变化，形成视点的运动，则给人一种壮观、层次感强的空间感。视觉和触觉可以通过立体形态来感受空间的氛围，人们也可以用不同的方法来表达立体形态，甚至满足生活需求。

形态构成艺术是一种可以创造时空的艺术，让人们享受到有价值意义的空间，空间能让人产生无限联想，创造无限意境（图2-1-13）。

形态当被赋予"空间"修辞时，其形态归属被类别化。空间形态不仅是现实空间中包容实体形态与虚空形态的有机整体，而且还是意识空间中对事物存在的主观判断、能够在虚拟空间中呈现交流信息的综合体。重新界定的"空间形态"概念，强调空间语境下事物形态在特定时空环境中整体有机特性的展现，

图2-1-12 可可西里自然空间

图2-1-13 青岛里院

阐释出形态在主客观空间中生成的原因、组成、关系、发展及趋向，便于人们在运用中把握形态设计发展的本质（图2-1-14）。

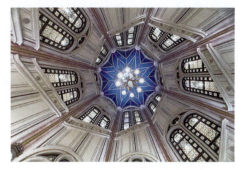

图2-1-14　迪士尼顶棚设计

空间形态是由二维平面形象进入三维立体空间的构成表现，二维平面与三维立体既有联系又有区别。

联系的是：它们都是一种艺术训练，引导了解造型观念，训练抽象构成能力，培养审美观。

区别的是：空间形态训练是三维度的实体形态与空间形态的构成，结构上要符合力学的要求，材料也会影响和丰富形式语言的表达，同时空间形态离不开材料、工艺、力学、美学，是艺术与科学相结合的体现（图2-1-15）。

形态构成设计是研究视觉特征规律及造型语言的学科，它是一种针对空间设计领域的、探索共性的造型设计语言，包括造型、数量、色彩、质感、空间等众多空间设计领域中的因素，其独特的视觉语言和审美思维方式，对设计学科各专业有很重要的影响。

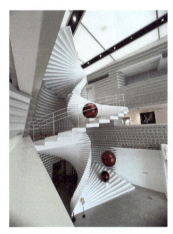

（a）黄盒子美术馆

（b）学生作品

图2-1-15　空间形态

> **课堂思考：**
>
> 1. 通过案例分析，阐述造物与造型的区别。
> 2. 查阅中国传统造物观的相关文献，理解中国传统的造物观。
> 3. 任选物品形态照片进行概括基本形的创意设计（可以结合形态的图与底）。
> 4. 思考形态与空间的构成关系，理解形态从二维到三维的转变，并列举案例。

2.2 认识元素

生活中的人物、动物、植物、建筑等物体都具有特定的形态，由体积、形状、大小、色彩和肌理等构成要素组成。从构成的角度，这些要素都可以看作是点、线、面、体等基本造型元素进行不同组合的产物，也是构成中最基本的造型元素，表现形式多样（表2-2-1）。

表2-2-1 点、线、面、体的定义对比

	点	线	面	体
动的定义	只有位置没有大小	点移动的轨迹	线移动的轨迹	面移动的轨迹
静的定义	点	线	面	立体
	线的端点或线的交叉	面的界限或面的交叉	立体的界限或境界	物体占有空间

2.2.1 点的意象与构成

2.2.1.1 点的意象

点是视觉艺术中最小的基本形态，细小的形态称之为点。点本质上是最简洁的形态，具有一定的大小、面积和形状。点是相对的，在自然界中，即便是最复杂的形态，因观察视角不同也会产生变化。一块面放置于眼前为"面"，置之远处则为"点"。这是点在艺术中的一种形式（图2-2-1、图2-2-2）。

点虽小，但通过不同的材质表现，用在不同画面则有不同的精神意味和视觉效果。诸多点的聚散离合，按一定的规律安排在画面上，对画面效果的影响是非常直观的（图2-2-3）。

图2-2-1 吴冠中作品

（a）饰品设计

（b）墙体设计

（c）水景设计

（d）生活中常见景观中的点

图2-2-2 生活中的点

第 2 章 形态构成的基本元素　049

2.2.1.2 点的构成

点标志着空间中的位置，它没有长度、宽度或深度，因此是静态、无方向性和中心化的。点是否称其为点，并不是由它自身的大小所决定，而是由它与周围物象的对比关系所决定。越小的形态越能给人以点的感觉。越大的形态越能给人以面的感觉。现实中的点是各种各样的，主要分为规则的点和不规则的点两类（图2-2-4～图2-2-6）。

规则的点是指圆点、方点、三角点等这类规则的形，它们具有严谨有序的特点；不规则的点是指形状不规则的细小形象，它们具有自由随意的特点。

（1）点的形态特征

① **体积小而分散的事物** 如芝麻、沙粒等。

② **远距离的、大空间对比下的事物** 如星座、远处的灯火、远帆、地图上的城市等。

③ **处于交叉位置的事物** 如围棋、线的交点、面的交点。

④ **符号** 如逗号、引号、盲文、音符等。

⑤ **短小有力的笔触和痕迹** 如写意墨点油画点画、压痕等。

归纳起来，点通常具有以下特征：面积小的、弱的、处于两头和交叉位置的、分散的，等等。点既是自然形态也是人文形态（图2-2-7）。

（2）点在设计应用中的特征

a.不同的点会给人不同的视觉感受。人们通常用一些形容词来表达这些感受，比如大小、虚实等。

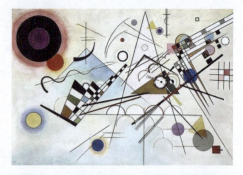

图2-2-3　构成第八号　瓦斯里·康定斯基

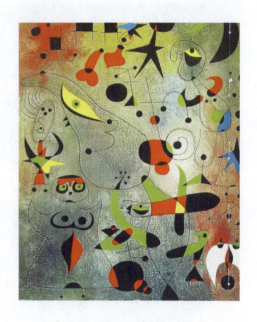

图2-2-4　胡安·米罗作品

图2-2-6　色盲测试图

图2-2-5　点的不同特征

图2-2-7

图2-2-7 点的构成 学生作品

b. 点的视觉强度与面积大小不成正比,太大、太小都会弱化点的感受。
c. 点通常是在比较的环境中得以确认自己的位置和特征。
d. 单个点会吸引并停留视线,产生强调作用;多个点会使视点往返跳跃,分散其力量。
e. 点的位置很重要,画面中心的点比较稳定,边缘的点有逃逸的倾向。
f. 很多的点间距很近,连续排列就给人线的感受,这就是点的线化和面化(图2-2-8)。
g. 一些点的肌理特殊效果会让人产生特殊的感受和趣味(图2-2-9)。

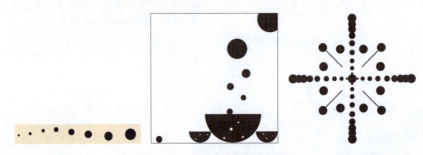

图2-2-8 点在设计中的应用特征

图2-2-9　点的肌理

2.2.2　线的意象与构成

2.2.2.1　线的意象

　　线的表现力是无限广阔的，一方面可以用来表现物体的轮廓，体现形体的空间关系；另一方面在情感表达上具有极丰富、生动的表现力。一条线可以被想象为一串联系在一起的点，它指示了位置和方向，能在其内部聚集起一定的能量，这些能量似乎沿其长度在运行，并且在各个段、部加强，暗示出速度，并作用于周围空间。线能够以一种有限的形式表达情感。例如细线可以联想为缺少勇气，直线联想为强壮和稳定，折线则联想为骚动，虽然这些感觉均是很粗浅和概括的，但是不同的线确实可以让人产生不同的联想。一组长度和粗细相同的直线平行排列，可以产生均衡的联结和有韵律的间隔等效果，改变这些直线的长度和粗细，则表现出丰富的韵律和视觉变化。

　　水平线和垂直线共同作用引出了张力平衡对抗原理。垂直线表现为一个力，这个力所具有的原始意味是地心引力的吸引，而水平线的原始意味是一个支撑的平面，两者结合起来产生一种令人稳定的感觉。

　　在直线被使用于表示曲线关系的地方时，易出现极不相同的节奏特征。任何曲线组合，都存在着一个相应的关系框架，对于一条实际曲线来说，它能更简明地表现出方向和比例因素。艺术家可以根据自己画面的需要来使用线条，以线画形，以线为效果处理画面，以线的性质特征表达自己的情感（图2-2-10）。

　　中国传统艺术对线条的研究是十分精深的。如中国人物画中所谓的"十八描"（图2-2-11）、书法中的"屋漏痕""锥画沙"等手法、山水画中的各种皴法，这些都是

在艺术创作实践中总结出来的关于线的意象（图2-2-12）。

线的意象还有很多，例如，线条给人以流畅、晦涩、肯定、模糊、优雅、沉重、粗细等不同感觉。粗线给人男性、强壮有力度的感受，细线则有锐利、敏感、爽快的感

图2-2-10 残荷 吴冠中

图2-2-11 十八描

图2-2-12 齐白石作品

受。直线有率直、单纯、明晰的视觉效果，曲线则有优美、流畅、柔软的感受。机械排列的线给人以冷静、秩序、设计性强的工业化感受，而曲线的无秩序描绘则有不明确感与较浓的人情味，更能使人联想起自然的有机形态。线其实是最具个人性格的元素，它的情感色彩因人而异，因组合方式的不同而会产生各种新的感觉，还有待我们去发掘。

2.2.2.2　线的构成

线是点移动的轨迹。当长度与宽度形成悬殊的对比时，方能称之为线。线游离于点和面之间，线具有位置、长度、宽度、方向、形状等属性。

现实和设计的视觉形态中的线，不仅有宽度，而且还有丰富的变化，是非常敏感和多变的视觉元素，在设计中的作用非常大。大自然和人造物中有丰富的线状形态，线可以是物体的轮廓、边界，也可以是持续的或带有方向的力的视觉反映。

线可以用来连接、支撑、包围、切断其他视觉元素、描绘面的边界。线能够在视觉上表现方向、运动和增长。线可以指向任意方向，可以是几何形，也可以是非几何形。设计的视觉形态中的线，不仅有宽度，而且有丰富的变化，是非常敏感和多变的视觉元素。

通常线存在的方式是立体的、三维的，而给人的印象和再现的方式是平面的。特别是文化形式中——图画、书法、文字都是线在平面上的抽象产物。线是艺术家们对事物进行的高度的艺术概括，二维空间中的一根线条，可表现三维空间，甚至是四维空间。

线可分为直线和曲线。直线又分垂直线、水平线、斜线；曲线又分几何曲线和自由曲线。

线自身的形态——均匀线、不均匀线、粗线、细线、渐变线等。

线是最富表现力的视觉形态。不同的线有着不同的感情性格，如轻重缓急、纤细流畅等。线有很强的心理暗示作用，线最善于表现动与静。直线表现静，曲线表现动，曲折线则有不安定的感觉。在以线为主的设计中，应该特别注意线的速度大小、力度强弱、方向变换对人心理感受的影响。许多情感内涵都在于对整体图画力度的把握，不论是优雅、圆润的线条还是强劲有力的线条，都要结合创作中心的要求，才可以得到令人满意的结果（图2-2-13）。

图2-2-13

图2-2-13

图2-2-13　线的构成　学生作品

2.2.3　面的意象与构成

面具备点和线的一些特征，面有明确的空间位置、大小，同时由于线的移动，产生与该线成角度的轨迹，那么就形成了面的宽度。面是二维空间最复杂的构成元素，但面不具备三维特征，所以面没有厚度。面构成的完整性与线的移动速度、频率、方向、路径都有直接的关系。

2.2.3.1　面的意象

与点和线一样，面的存在同样也具有相对性。从面的几何概念出发，面是线的移动轨迹，这种轨迹与画面其他要素的对比决定了面的性质。如果面的长度、宽度与画面的整体比例产生巨大的差异，面的性质就开始向线和点的性质改变。线条在平面上分割得到面，再给分割出来的块面赋予黑、白、灰的色调变化，便形成具有空间层次的面的构成。画面的空间布局通常是由不同的点、线、面构成黑白灰不同层次和大小的组合，可以使无序的形态通过有组织的安排形成布局精致、层次清晰、对比和谐的构图（图2-14）。

图2-2-14　面的归纳　学生作品

2.2.3.2　面的构成

面按照数学的解释是线移动的轨迹。通常在视觉上,任何点的扩大和聚集、线的宽度增加或围合都形成面。面给人最重要的感觉是由于面积而形成的视觉上的充实感。

在设计里,面具有两方面的含义,即作为容纳其他造型元素的二维空间的面和作为基本造型元素的面。前者指的是进行各种平面设计的基础平面,后者指的是进行造型的平面化元素。

面的形态包含了点与线的因素。点、线的密集与移动构成面,这是最基本的造型原理。面的形态具有富于整体感的视觉特征。作为造型元素,面是最大的形态,它的大小、位置、形状、虚实、层次在整个构成的视觉效果中是举足轻重的,是决定设计成功与否的重要元素。

调子、色彩、肌理、外轮廓也是形成面的表情的因素,它们决定了面给人的感受是温和与坚强、秀美与粗糙等,在设计中可以根据不同的场合对面进行变化和处理。

2.2.3.3　面的表现及作用

面的表现主要体现在面与面的组合方式上。两个面相遇,可产生8种组合形式,多个面相遇,组合形式也是如此(图2-2-15)。

① **并列**　面与面之间互不接触,保持若干距离,呈现出各自的形象。

② **相遇**　面与面在互相靠近的情况下,边缘恰好相切。

③ **重叠**　面与面接触更近一步时,相互交错重叠,上层的面不变,下层的面只留下未覆盖的部分,覆盖的位置不同会形成不同的形象,并产生上与下、前与后的空间关系。

④ **差叠**　两个面相互交错重叠,重叠部分成为新的形象,其余部分消失不见。

⑤ **透叠**　两个面相互交错重叠,重叠部分变为透明,其余部分不变。

⑥ **减缺**　两个面相互交错重叠,在上层的面消失,下层的面只保留消去重叠部分的减缺形象。

⑦ **联合**　两个面相互交错重叠,把两个面联合起来形成同一空间平面内的较大的新的形象。

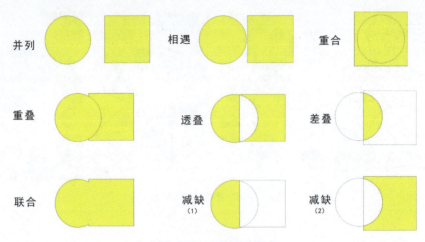

图2-2-15 面的组合形式

⑧ **重合** 两个面不相互交错，一个面完全覆盖住另一个面，形成完全重合的形象。

研究面这个元素，有助于我们更好地用整体的眼光处理画面，通过对面与面之间关系的组合，来表达创作的目的。抽象艺术的创始人之一康定斯基说过："一根垂直线和一根横线相结合产生一种戏剧性的音响。一个三角形的尖角和一个圆形相接触，其力量不亚于米开朗基罗《创世记》中上帝的手指与亚当相接触所产生的神奇力量。"各物象之间的造型关系，不是独立的，而是相互影响、相互作用的。因而面的大小、形状、位置以及色调层次等因素，都需要在画面中着重考虑，这些因素对于画面的空间布局是至关重要的（图2-2-16、图2-2-17）。

图2-2-16 绘画作品抽象设计 学生作品

图2-2-17　面的构成　学生作品

2.2.4　体的意象与构成

2.2.4.1　体的意象

体的基本特征是占据三维空间，体可以由面围合而成，也可以由面的运动形成。体在造型学上有三个基本形，分别是球体、立方体和圆锥体。

球体是最原始的形体，宇宙中许多物体都是由球体演变而来的，扁圆的和扁长的椭圆形，在造型上都是由正四边形演变而来的，当椭圆形的长轴和短轴的长度一样时，椭圆球体的造型也就渐渐地变成了正圆球体，球体给人以充实、圆满的感觉（图2-2-18）。

体和量是相互依存的，有体必然有量，有量必然有体。体是指物体的体积，量是指由体造成的结果，即容积、大小、数量、重量等。不同形态的体和不同程度的量给人的感受是截然不同的。体的语义表达与体的量关系很大，大而厚的体量，能表达浑厚、稳重的感觉；小而薄的体量，能表达轻盈、漂浮的感觉。

维特拉设计博物馆由法兰克·盖瑞（Frank

图2-2-18　青岛建筑

第2章　形态构成的基本元素　061

Gehry）在1987年主持并完成设计工作，于1989年10月竣工，拥有740m²的展览面积。由一连串白色流动曲线和抽象形态组成，充满动感的结构中包含一系列贯通建筑内部的走廊（图2-2-19）。

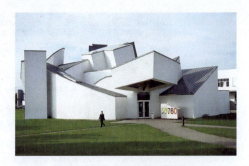

图2-2-19 维特拉设计博物馆
法兰克·盖瑞 德国

2.2.4.2 体的特点

体是面运动的轨迹。体是三维的，有空间位置，被面所限定，也称为形体。体都具有空间感，其中体元素的内部构造称为内空间，而实体外部的环境称为外空间（图2-2-20、图2-2-21）。

（a）正六面体　　　　　　（b）古代浮雕

图2-2-20 体

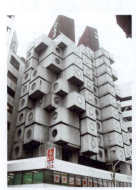

（a）中银舱体大楼　　　（b）中国木雕楼　　　（c）青岛城市规划院模型

图2-2-21 生活中的体

体是在平面材料上对某部位进行立体造型的加工方法，使作品具有一定的美感、完整性和立体感。

（1）体的简练庄重感

体的简练庄重感主要体现在几何平面体的表现上。几何平面体是以四个以上的平

面，以其边界直线互相衔接在一起所形成的封闭空间的实体，如正三角锥体、正立方体、长方体和其他以几何平面所构成的多面立体（图2-2-22～图2-2-24）。它们具有简练、大方、庄重、安稳、严肃、沉着的特点。如埃及的金字塔是以底部为正方形，四面为三角形的锥体造型，矗立在广袤的沙漠上，给人以稳定、恒久、锐利和醒目的感觉。

图2-2-22 民宿建筑

图2-2-23 金沙滩啤酒城建筑

图2-2-24 环球影城建筑

（2）体的优雅端庄感

体的优雅端庄感，主要体现在几何曲面块体和自由曲面体块的表现上。几何曲面体是由几何曲面所构成的回转体。如圆球、圆环、圆柱等。它们的特征是：表面为几何曲面，秩序感强，能表达理智、明快、优雅和严肃又端庄的感觉；自由曲面体是由自由曲面构成的立体造型，如酒杯、花瓶等，其中大多数造型是对称形态。规则的对称形态加上变化丰富的曲线，能表达既凝重、端庄又优美活泼的感觉。

（3）体的柔和流畅感

体的柔和流畅感，主要体现在自由体块的表现上。自由体块包括的范围很广，最具代表性的是有机体。有机体是物体由于受到自然力的作用和物体内部抵抗力的抗衡而形成的，它有柔和、平滑、流畅、单纯、圆润等多种曲面形体，它们大多反映的是朴实而自然的形态。如河边的鹅卵石，长年累月地经河水冲刷，其内力膨胀，外表光滑细腻，显得充盈和富于动感，是一种优美的有机形态。自然界中最美、最复杂的有机体为人体，其自然流畅的曲线和柔和平滑的曲面，最富于弹性而充满活力。

第2章 形态构成的基本元素 **063**

2.2.5 案例欣赏

列奥纳多·贝蒂（Leonardo Betti）是一位意大利数字艺术家，曾在意大利佛罗伦萨的凯鲁比尼音乐学院学习音乐和新技术。他运用形状、颜色和图案创作了如图2-2-25所示的名为"模式游戏"(The Pattern Game)的精彩系列。他利用规则和基本元素，将这些图案组合成4×4网格，构建成一个想象的画廊。一切都围绕着不同几何形状和色彩相互作用的组合展开，这是关于不同的简单的几何形式和色彩组合之间的组合，就像一个拼图逆向游戏（如俄罗斯方块、PuyoPyo等）。通过这个系列作品，他试图找到复杂的基本要素和规则。

图2-2-25 模式游戏

3D数字设计（图2-2-26）是列奥纳多·贝蒂在当代艺术画廊的一个房间里研究的单线图书法，数字的数字化线条像3D绘画一样流畅，像雕塑一样无限。

彩色树脂玻璃层构成（图2-2-27）是列奥纳多·贝蒂在约瑟夫·亚伯斯（Josef Albers，20世纪最具影响力的艺术家之一）的影响下推广出的前沿项目，图2-2-27中包含9个与版式相关的色彩实验作品，分别编为1至9号。"我的目的是专注于色彩交叠时色彩渐变的感觉，因此我选择了树脂玻璃材质，来保留最小的数字形式。"每个数字艺术作品都由多层彩色树脂玻璃层构成，唤起一种充满深度与情绪的私密感。

列奥纳多·贝蒂的作品——夏天（图2-2-28），可以用一个数学函数来描述，其中，该数学函数的常数是"乐趣"，变量是"海"。他喜欢看海和游泳，但他不喜欢整天呆在海滩上，于是，在这个系列项目作品中他利用了基础设计手法：加、减、等比分割。在这个项目中，他发现了不同的形式和风格与这个特别的季节——夏天相关联。

图2-2-26　3D无限数字　列奥纳多·贝蒂

图2-2-27　彩色树脂玻璃层构成　列奥纳多·贝蒂

图2-2-28 夏天 列奥纳多·贝蒂

课堂思考：

1. 点构成、线构成、面构成、点线面混合构成练习。从生活中发现并拍摄点、线、面构成的场景，自由发挥，做形式各异的点、线、面构成的练习。

注意：要求每个作品都有一个表现重点，并融入自身的情绪与感受。

2. 通过学习大师作品进行构成练习，浏览现代和当代艺术家的作品，模仿他们的表现风格，做点、线、面综合构成。

第 3 章
形态构成的造型要素

学习目标：

了解形态构成的造型要素，深入学习与理解形态构成的视觉要素、功能与材料、空间类型与限定等基本内容，掌握形态构成的各种造型要素的类型，为形态构成的创作及应用奠定基础。

导言：

学习形态构成造型要素，探索其丰富的艺术表现形式。第一，秉承立德树人的理念，在形态构成要素中引入情感交互元素，使得构成要素能够体现人文关怀。第二，以传统文化为切入点，通过对中国的物质文化、精神文化的探索，设计体现具有现代形式规律的设计作品。

深刻理解形态构成的功能与材料性。第一，将传统文化和新技术、新材料进行结合，积极贯彻落实"创新、协调、绿色、开放、共享"的新理念。第二，掌握新材料、新技术的运用，积极引导形态构成设计为社会主义建设服务。

3.1 形态构成的视觉要素

3.1.1 力感

3.1.1.1 概念

人对形态的"力"的感觉源于人对过去经验的联想，是力的作用现象对人的心理所造成影响的一种反映。当人们所观察到的事物与内心预期的图形有差别时，会将注意力

集中在这些差别上,同时想象是何种力量导致它改变了正常的形状和位置,这时就在人的心理上产生了力的感觉。自然界丰富多彩的形态都是由不同力的作用产生的,人类从多年的实践经验中,认识到材料、力、形态三者之间的因果关系,有何种力及何种材料,就会导致何种变形结果。反之,人们也可以通过某种形态推断并感受到力的大小、方向和材质的属性(图3-1-1、图3-1-2)。

图3-1-1 雕塑的力感

图3-1-2 雕塑的张力

一个立体形态具有坚强有力的感觉,因这个形态与现实中那些坚强有力的形象有相似之处。追求有力感的形态,是造型艺术、形态设计的目标,没有张力的形态就缺少生命力。如饱满的形态往往有一种向外扩张的力感;前倾的形态有一种向前的力感;弯曲的形态有一种弹力感。如果力的作用过于复杂,形态内部的力与外部的力就会发生冲突,从而使形态变得过于复杂多样,引起人的视觉混乱,形态就会失去力感,所以增强形态立体感的方法就是强化形态的主导特征,略去细微,使形态尽量简洁。

3.1.1.2 类型

力源基本上可以分为两种:自然的力和人为的力。自然的力体现出一种渐变的效果,人为的力体现出一种突变的效果。从受力的性质上划分,力感的具体体现有张力、凝聚力、弹力、重力、爆发力等(图3-1-3～图3-1-7)。

图3-1-3 形态张力

图3-1-4 形态凝聚力

图3-1-5 结构的弹力

图3-1-6 建筑重力

图3-1-7 自然爆发力

3.1.1.3 语义

力感本是物理学概念，指物体受到拉力作用时，存在于其内部面垂直于两相邻部分接触面上的相互牵引力。在形态设计中，力感除了指外在形态的速度感和反抗力外，还包括其内在形态本身所具有的气势感和生命力。力感的形态能够传递丰富的语义内涵，如动感、冲突、进取、抗争、强劲、刚烈、扩张等感受。

3.1.1.4 表现方法

力感一般表现为：

① **速度感** 物体在运动中所呈现出来的速度感，激发出兴奋、激动、进取的审美情趣。

② **反抗力** 通常在作用力的情况下，会出现反作用力现象，这种反作用力，如果在决定形态的抗争中占据主导地位，就能创造出强烈的视觉张力。

③ **创造生长感** 生长无疑是生命力的表现形式，然而生长的形式非常复杂，从孕育到出生、成长，每一个阶段又有许多不同的表现形式，不管是植物还是动物，对于形态的研究来讲，可以产生许多可以借鉴的形式。

④ **创造整体感** 在形态设计中，整体感主要体现在内力运动与表现的一致性，以及内力与外力的对立统一上。因为所有的生物体都贯穿着结构和经络，所以形体的创造要有一种生长的整体感，而不是镶嵌进去的。

在立体形态设计中，一般通过弯曲、扭曲的手法表现形体的张力；通过倾斜轴线或非对称轮廓表现形体重力；通过流畅饱满的轮廓线表现弹力（图3-1-8、图3-1-9）。

图3-1-8 张力景观

图3-1-9 弹力景观

3.1.2 量感

3.1.2.1 概念

量感，主要是指人对形态本质即对形态内力运动变化的感受。所谓量，就是度和量，它是描述一个事物规模、大小属性的一个概念。对于一个立体形态来讲，有空间的量、色彩的量、质量、重量等各种视觉量和非视觉量。造型艺术中的形式感很多与量感因素密切相关，如疏密、对称、均衡或偏斜序列的设计，很大程度上来源于作者和观众视觉及心理的量感经验（图3-1-10）。

3.1.2.2 类型

从性质上划分，形态的量感包括物理的量和心理的量。物理的量是可以通过测量的手段得到的实际重量，通常形体的体积、大小、多少、材料的重量等因素，是可以进行客观度量的，可以理解为体积感、容量感、重量感、范围感、数量感、界限感及力量

图3-1-10　古希腊帕提农神庙

感等；而心理的量是指人们在感知某一形态后的心理所产生的量感，无法用物理手段测得，是一种视觉心理重量，它由人的视觉经验产生，但是它与物理量感是联系在一起的，是实际的物理量感经验在人们内心的反映，它受到物体的形态类型、色彩、质地、造型、肌理、环境等诸多因素的影响。

3.1.2.3　语义

在三维立体形态设计中，通常要营造的不是物理的量感，而是结合人的视觉心理特性，借助一定的艺术化手段创造一种心理上的量感。量感可以使形体产生内在的张力，赋予形体生命力和弹性。量感传递的语义信息有厚重、速度、张力、稳定、雄伟、庄严、博大、坚实、神秘、硬朗、丰满、膨胀、孕育等感受。

3.1.2.4　表现方法

通常情况下，色彩深的物体量感重，反之量感轻；质感粗的物体量感重，反之量感轻；表面没有尖锐棱角的量感强，反之量感弱；圆中带方的物体轮廓量感重，纯方、纯圆的轮廓物体量感小；形态饱满、轮廓线外凸物体的量感强，形态内凹物体的量感弱（图3-1-11～图3-1-14）。

图3-1-11　量感

图3-1-12　量感对比

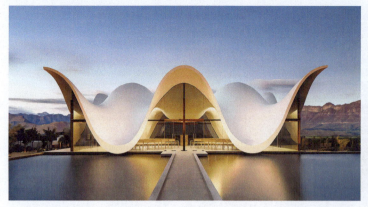

图3-1-13　Bosjes教堂

图3-1-14　郑州建业足球小镇游客中心

3.1.3　空间感

3.1.3.1　概念

空间感是形态向周围的扩张感，在许多设计中，空间感被认为是设计成败的关键因素之一。空间感可分为物理空间和心理空间。物理空间是实体包围的、可测量的空间；心理空间是没有明确边界却可以感受到的空间，它来自人们心理对空间的感知。物理空间比较容易把握，而心理空间更具打动人心的艺术效果。物理空间是实体限定的空间；心理空间则是实际不存在但却能感受到的空间，它通过一定信息和条件传达给人们，使人们受到这些信息和条件的刺激而感受到空间。心理空间的本质是实体向周围的扩张。空间感是三维造型设计艺术重要的表达目的之一，尤其在建筑和室内设计中表现突出，兼具功能和形式两方面的要求。因此，作品的空间感是评价建筑和室内设计作品的重要元素，建筑和室内设计由此被称为"空间的艺术"（图3-1-15、图3-1-16）。

图3-1-15　空间结构

图3-1-16　空间感形态设计　学生作品

3.1.3.2 类型

从空间性质上可将其分为心理空间和物理空间；从空间特征上可将其分为流动空间和静态空间；从空间方位上可将其分为内部空间和外部空间；从封闭效果上可将其分为封闭空间和开敞空间；从纵向上可将其分为下沉空间和地台空间；从空间关系上可将其分为子母空间、交错空间和穿插空间。

3.1.3.3 语义

空，有虚无、空旷与广大之意，既可以向外无限延伸，又可以容纳他物；间，充实界面的内空体。空间感的不同形态给人们以通透、空灵、玲珑、空虚、静止、流动、精巧、洒脱等语义联想，空间的形态是由形状和位置、开敞或封闭、比例和尺度等要素组成的实体。

3.1.3.4 表现方法

这里主要讨论心理空间的营造方法，如何运用行为心理学原理，借助艺术化方法，在有限的物理条件下，创造更具弹性的心理空间。在形态构成中创造空间感的方法简要介绍如下。

（1）创造紧张感

当形体配置有两个以上的形态要素时，其相互间会产生关联并成为知觉的作用状态。而这种作用状态，就是人们常讲的紧张感，或者说是潜在的从正常位置、正常形态脱离的状态。紧张感意味着力的扩张（图3-1-17）。

图3-1-17 力的扩张

① **点的紧张感**。通过放置点的位置使该点产生某种作用，完成对全体具有强烈影响力的布局。

② **线的紧张感**。沿着该线的方向作用的力，可以感到伸展的力及其方向，线的紧张强度与该线的长度、粗度成正比例。

③ **角的紧张感**。与该角的大小及夹角两直线的长短有关，或通过夹角两直线的长短差异，来显示出扩张和前进的不同。锐角所具有的紧张感比钝角的紧张感远为强烈。

④ **分离布置的紧张感**。两个物体作分离布置，能够构成一个整体的最大距离，称为具有紧张感的布局。超越这一最大距离就不能构成一个整体，使人感到松散、零乱；小于这个最大距离，构成一个整体虽然没有问题，但使人感到堵塞、拥挤。从这个意义上说，具有紧张感的布局是分离布置中的最舒适距离。

（2）强化进深感

增强进深感的方法有很多，可以在进深的方向上安排适当的形体，通过不同大小形体在不同进深上的交错处理，从而增加空间层次感；也可以通过加强透视感，夸张物体

近大远小的渐变效果，使空间产生一种距离感（图3-1-18）。

（3）创造空间流动感

流动空间是指空间随时间而产生变化，是一种运动空间，它具有空间性和时间性两个特征，而且以时间性为主。朝某个方向运动发展，又称为轨迹空间。例如密斯·凡·德·罗设计的1929年西班牙巴塞罗那国际博览会德国馆（图3-1-19），该建筑没有封闭的立面，内外空间交融，

图3-1-18　进深空间

通过立面方向的不断切换，营造出曲折流动的空间。在物理空间不变的前提下，延长视线游移的时间，扩大了心理空间（图3-1-20）。

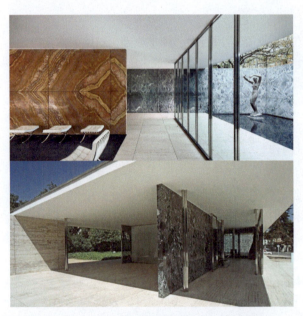

图3-1-19　1929年西班牙巴塞罗那国际博览会德国馆

图3-1-20　流动空间

3.1.4　肌理感

3.1.4.1　概念

不同的物体，由于其构成的物质不同以及构成各物质之间的排列顺序、距离、疏密不同，会呈现不同的肌理。在形态构成中，肌理指的是材料表面的纹理，而构造组织所产生的触觉和视觉质感称之为肌理感。

3.1.4.2　语义

肌理是形体表面的微观结构，由于其结构类型无限丰富，不同的肌理会呈现出形态

不同的表情和特征，传递的语义信息也各有特点。例如，线性肌理传递的语义是流畅、圆润、舒展等；点孔状肌理传递的语义是空灵、精致、玲珑等；斑点状肌理传递的语义是确定、茂密、坚实等。

3.1.4.3 类型

根据来源不同，肌理可以分为天然肌理和人工肌理（图3-1-21、图3-1-22）；根据感受方式不同，可分为触觉肌理和视觉肌理两种（图3-1-23、图3-1-24）。视觉肌理是指人对物体表面形态材质的联想，是通过视觉唤醒触觉联想所产生的。触觉肌理是指通过触摸感知到的表面纹理，它是能够用手触摸到的物体表面的起伏、凹凸、粗细等感觉。

图3-1-21　天然肌理

图3-1-22　人工肌理

图3-1-23　触觉肌理

图3-1-24　视觉肌理

3.1.4.4 表现方法

在形态构成中，对于相同的形态，肌理不同其表现效果就不同。肌理可以增强形态的立体感。例如，一个形态的表面和侧面分别采用不同的肌理来处理，就可以增强造

型的立体感和层次感（图3-1-25）。对于空心的形体可以采用表面打孔的方法来获得肌理，孔的形状和排列方式可作为一个创意点，根据实际需要而设计（图3-1-26）。对于一些体块型形体，可以在表面附加同一大小装饰物赋予形体以肌理，来增加形体的表情（图3-1-27）。设计时应认真权衡装饰物和主导形体之间的比例关系，装饰物形态和比例的选择，不是干扰或者破坏形体的美，而是强化形体的美。

图3-1-25　肌理的立体感和层次感

3.1.5 光和影

3.1.5.1 概念

几乎所有的形态都离不开光和影，光和影是形态构成的重要造型因素。有光有影，在视觉中的物体才会有立体感、空间的通透感。光的强弱、光源位置角度的变化和色光的变化，都会对物体的形态有重要的影响，因此在艺术创作中对光的研究和设计是必不可少的。光和影的巧妙运用，不仅可以增加物体的空间感，强化细节，表现质感和肌理特征，还可以统一色调、渲染不同的气氛，给人不同的美感。例如，形态构成中灯光照明设计，必须符合功能设计的要求，根据不同的造型、材质和对象选择不同的照明方式和灯具，同时调节好照射角度、投射方向、距离等，提高作品的艺术感染力和视觉效果（图3-1-28、图3-1-29）。

图3-1-26　孔洞肌理

3.1.5.2 类型

光分为两种，一种是自然的光线，一种是人工照明。阴影，有投射阴影，也有附着在物体旁边的阴影，即附着阴影。附着阴影可以通过物体的形状、空间定位以及物体与光源的距离，直接把物体衬托出来。投射阴影就是指一个物体投射在另一个物体上面的影子，有时还包括同一个物体中某个部分投射在另一个部分上的影子。

3.1.5.3 语义

光的强度变化显示亮区和暗区，即光和影，光的复杂性则显示色彩。日本设计师安藤忠雄，这样

图3-1-27　建筑立面肌理

图3-1-28 室内自然光影

图3-1-29 光影展示空间

描述过光与影:"光照到物体的表面,勾勒出它们的轮廓,在物体的背后积聚的阴影,给予它们深度"。可见,光与影共同构造了物体的形态,呈现着不同的视角。光与影的世界不仅仅是一种物理的存在,更是一种充满意蕴、充满情趣的感性世界,是"意"与"象"在情感表达中充分的交融和契合。

3.1.5.4 表现方法

光和影在形态设计中是一对不可分割的共同体,光和影的表现可分为光源的强弱变化、光源的方向变化和气氛的渲染等。在空间中,通常情况下光的存在感往往大于影,人们常常利用光来展示物的形式、状态、质感、肌理,而往往忽视了影的存在,其实影的表达也是非常丰富的。影是一种光缺失所获得的物象,当介质遮挡住光的去向时,缺失的部分就产生了影,因此,介质和影的形状有密切的关系。在展示空间中,设计师常利用影丰富的层次和穿插交叠的关系来展现物体的丰富性。例如,影可以定义空间。人们常通过影来感受物体形态的空间状态,亦可以定义形状和位置。通过影的强弱、远近、形状等来定义其主体的状态。如触物投影、离物投影或完全独立投影,表达了截然不同的物的空间概念和位置关系(图3-1-30)。

3.1.6 视错觉

由于思维、经验、习惯、情感以及视觉环境、大气条件的差异,人们常常会产生错觉或幻觉,再加上色差、明暗差的影响,就构成了视觉矛盾的复杂性。在造型过程中,人们为了正确对待这种视觉的变异现象,常常采用的方法:一是通过强化加以应用,二是通过矫正加以消除(图3-1-31～图3-1-33)。

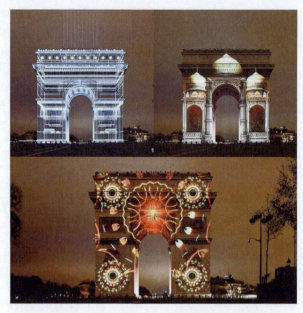

图3-1-30　法国凯旋门在不同灯光下的效果

图3-1-31　视错觉在设计中的应用

图3-1-32　米勒·莱尔幻觉效果图

图3-1-33 视错觉带来的幻觉效果

3.1.6.1 视错觉的视觉特点

① 视觉中存在着盲点,视觉盲点隐藏在每个人的视野中,影响着人们对真实世界的感知。

② 基于视觉记忆的规律,视觉的多次重复、复合与变化,均影响着人们对周围环境的理解。

③ 个体间注意力的区别,也会造成个体间对外部信息处理的差异。例如,成年人可注意4～6个客体,儿童只盯一点,同时,转移速度也有快慢之别。

④ 视觉自身的特性反应。视觉过程除了基于生理基础的物理过程,还有许多先验知识,它们往往引导出现视觉错觉。

⑤ 视觉本身对光色存在某种偏爱,继而容易产生视错觉。

⑥ 视觉残留的余色效应。光像一旦在视网膜上形成,在它消失后,视觉系统对这个光像的色彩和感觉仍会持续一段时间。

⑦ 个体间视觉程度的差异,也是造成视错觉的重要因素。

3.1.6.2 视错觉的光、色视觉作用

① 视觉在对光的适应过程中会产生不同视觉反应,包括光适应和暗适应两种。视觉适应可以引起感受性的提高,也可以引起感受性的降低,频繁的视觉适应会导致视觉迅速疲劳。

② 视觉中的光渗现象。光渗视错觉一般出现在强烈的对比中,具体是指观者在强对比的黑白色的交界处,凝视稍久,便产生白圈的边缘比中部更光亮些、光好像是从像中渗透出来似的错觉。

③ 光学上的反射、折射、衍射现象造成的视错觉。例如,水中弯折的筷子、影子边缘的亮带、闪烁的海市蜃楼等。

④ 炫光造成的视错觉。炫光对眼睛所产生的刺激约为普通光照的10倍，在此条件下，一般物象会产生形变、色变和形象的歪曲。

⑤ 光与颜色的互动造成的视错觉。例如肥皂泡、水中油珠、峨眉山的佛光等。

3.1.6.3　视错觉的视觉心理

① 心理上对色彩的情感作用在特定情况下会引起视错觉。例如，两种或两种以上的颜色并置在一起的色彩搭配，每一种色的纯物理性质在视觉感觉中有所改变，色彩并置得当则可交相辉映，从而使整个色彩组合仿佛是一部绝妙的交响乐。

② 色彩的图与底的关系变化容易造成视错觉。例如把一块灰色先放在白色背景上，再放到黑色背景上，便能给人以不同亮度的错觉。同样，放在黄色背景上的红色显得暗，而放在蓝色背景上的红色看上去就明亮些。因为这种对比，产生了色彩的前进和后退错觉，利用色彩的前进与后退错觉可以很好地控制色彩纵深度。

③ 视觉心理上对客观物象的选择与演绎也会造成视错觉。例如"望梅止渴""草木皆兵"等。

④ 由于多种因素的影响，人们的视错觉总是对外来物象的刺激产生不同的反应，使之与固有形象符合，以得到满意的效果。例如，当看到某些新事物时，人们的大脑会自动进行补全和修正，使其看到的图像更加完整和准确。但是这种自动修正，在某些情况下会导致人们看到的图像出现幻觉或错觉。

总的来说，视错觉是一种非常有趣的现象，它不仅让人们更好地了解人类视觉系统的运作方式，还能够带给人们奇妙和神奇的感受。

3.1.6.4　视错觉的种类

根据视错觉产生的误判原理不同，可以将视错觉分为三类，分别是物理错觉、生理错觉和认知错觉。

① 物理错觉是由于光的物理性质变化使人产生误判，主要包括视觉上的大小、长度、面积、方向、角度等物象和实际上测得的数字有明显差别的错觉。

② 生理错觉是由于视觉暂留现象和补色的残像效应形成的视错觉，比如赫曼方格、马赫带等。

③ 认知错觉是指在一定范围内改变认知条件下，人们对物体或品质的知觉仍保持恒定的一种心理倾向，比如图地反转、深度错觉、矛盾空间等。

3.1.6.5　视错觉的矫正与强化

① **线形变形与矫正**　线形的构件，由于光气候、光渗、光斑等原因，凡是相交的线形交叉点都容易产生变形、聚合现象。正如不同频率的声音叠加之后会产生新的频率一样，两种图形的交叉点亦会产生新的图像变形。例如柱子，在一个直线的柱子与水平的梁枋相交处会产生圆角的视觉变形，而不是本来的方角，因此为了使柱子挺拔有力，往往采取收缩顶部、加大柱腰的办法加以调整。

② **体积变形的调整** 由于物体形态的差异,在透视过程中会产生不同的反应。如圆柱混沌、方柱厚重、长方柱具有深度感,方柱容易在透视上取得和谐。在设计时,不但要考虑立面上的大小尺度,还要研究透视上的变化,否则会影响到形体的表现。

观察形体的视点位置不同,透视、景色也会产生不同的效果,有时会带来透视变形。从视觉观察的变形分析中得知,当物象的高与水平长度相等时,二者在视觉上有差异,并不相等。由于视觉感知,同样的尺度,会产生水平长度缩短、垂直高度增加的现象,若要求在视觉感知上使二者相等,则必须在视觉上减小增量而增大减量。由此可以看出,垂直高度的变化大于水平方向的变化。

> **课堂思考:**
>
> 1. 形态构成的心理空间营造方法有哪些?
> 2. 请结合设计案例说明形态的量感是如何体现的。
> 3. 你的生活中遇到过哪些视错觉的经历?

3.2 形态的功能与材料

3.2.1 形态的功能性

在造型设计过程中,功能观念的应用十分重要。中国自古以来就有着"重己役物、致用利人"的设计思想,《淮南子》中曾提到"规矩权衡准绳,异形而皆施,丹青胶漆不同而皆用,各有所适,物各有宜。轮员舆方,辕从衡横,势施便也。"主要是讲形制适从作用、形式追随功能。以明式家具为例,其完全采用榫卯结构,根据不同的部位设计相应榫卯,显得自然而不失规整,大度而不乏精巧,体现了中国传统造物文化追求简练淳朴、典雅清新、以人为本的审美标准,与现代功能主义和简约主义思想不谋而合。

设计作品的最主要功能,是将事物由初期的状态转换为人们所预期的状态。在功能的类别上,通常分为心理功能、生理功能和物理功能三种。一方面,在讨论作品与其他物品的关系时,造型上首先考虑的因素即物理功能。另一方面,在以人为主要导向的设计活动中,作品造型与人的关系就属于生理功能和心理功能的混合结果。有的作品侧重物理性质的功能,如建筑、工作机械、工具、仪器等;有的作品侧重于生理功能、心理功能,如室内设计、装饰性产品,均是先达到精神上与心理上的美感功能,再解决物理上的功能(图3-2-1~图3-2-3)。

造型元素间的关系,是物理功能的关联,即物与物的关系;造型元素的形、色、材质与人的关系,就是生理功能与心理功能的关联即物与人的关系。功能在造型发展上具有举足轻重的作用,不同功能的观念可以推导出不同的造型设计方案。

图3-2-1　自由形态的家具　　　　　　　　　图3-2-2　形态体现功能的设计

图3-2-3　结构仿生设计

3.2.2　形态的材料性

　　形态总是与材料相关联，因此设计任何物品都要考虑材料对造型的影响，否则将得不到预想的形态。

　　在造型设计中，设计师必须熟悉和掌握各种材料的特性和使用方法。对材料性质不能只采用推理的方法进行处理，还需要通过实地调查来了解材料的性质，这样才能正确应用于造型过程。

通常人们所要创造的作品与所用材料，会暗示出适应于这个工作的工具与技术。相反，人们所欲使用的技术，也会提出与之适应的材料。例如欲把木材弯曲成椅子，依照加工技术的要求，就要采用具有年轮的木材，如用胡桃或榉木材料比较理想。若使用其他软木材料，以蒸汽施力使其弯曲，则往往会造就废品。总之，形态常受到所用工具及材料的影响。同样，工具与技术的差异也常制约形态的创造。

以黏土的塑造与大理石的雕刻相比，它们在创造过程中具有完全相反的性质。前者是在造型主轴上逐渐地加上黏土，即采用所谓的添加法去完成其造型；而后者是从大块的大理石上，采用削减法进行造型。

如果所创造出来的形态能满足需求，能选用合适的材料，能活用材料的特性、工具（如机器），并使造型具有美感，这才能称得上是件优秀的形态构成作品。只有当构成形态既满足其功能条件，其美感又体现时代精神时，这才是具有持续审美价值或功能价值的作品（图3-2-4～图3-2-7）。

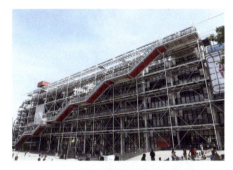

图3-2-4　法国蓬皮杜艺术中心

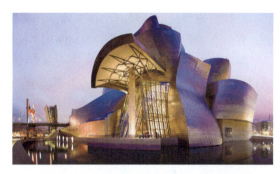

图3-2-5　西班牙毕尔巴鄂古根海姆博物馆

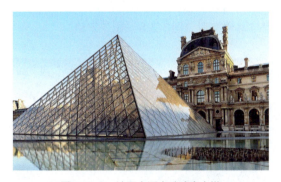

图3-2-6　法国卢浮宫玻璃金字塔

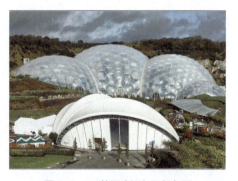

图3-2-7　英国康沃尔郡伊甸园

3.2.2.1　立体造型所用的材料

材料有不同的分类方法。按材质分有木、石、金属、塑胶、布、纸、竹等；按黏弹性分有弹性体（如金属、塑胶、橡皮等）、塑性体（如黏土块）、黏性体（如橡胶）三类。造型练习常用的材料多为块材、板材、线材。

① **块材**　是指外界被区分开来，并且有封闭性的空间、有量的物体。天然的石块、

泥块、玻璃球、橡皮等均为块材。

② **板材** 是指在空间占有位置，没有厚度而有面感的物体（如纸、金属板、木板、三合板、塑胶板、玻璃板等），如作细分，板材又可分为弹性的、无弹性的、坚硬的、柔软的、透明的以及不透明的材料等。

③ **线材** 按材质分类，有较重的和较轻的；透明的、半透明的和不透明的，等等。按构造分类，有均等和不均等的、脆弱的、柔软的、硬直的、锐利的及钝感的，等等。按触觉分类，有平滑的、柔软的、温暖的及干燥的，等等。

3.2.2.2 块材、板材、线材的特性

块材、板材与线材三者之间的关系，相当于平面上的体、面、线的关系。

原木锯成块材，经干燥再锯成平面的板材，再经板材截成线材，这就是三材的转化过程。反之，把线材朝一定方向排列，就变成板材，板材按一定顺序堆积就变成块材，这种转化关系在立体造型中被广泛采用。

块材是占有封闭空间的一种立体，具有量感，有连续的表面，具有安全感与充实感。它的造型既可采用添加法，也可采用削减法。

板材具有平薄而扩延的特性。板材从薄堆面来看有线材的特征，从不同视角看，会呈现出不同的形态。板材的空间占有感较小，然而它具有面的扩延性质与空间的包围特性，易突出空间的实在感。如施力于板面，则变形，卸力即恢复原状，这是弹性板材。另外还有非弹性板材与半弹性板材。

线材的空间性很小，然而许多线材通过组合可产生面感。线材也有弹性的、非弹性的及半弹性的三种。具有弹性的线材在造型中有强烈的紧张感和锐利感。

总之，无论哪类材料的立体造型，都要注意自身规定的空间秩序。对于空间的宽度与深度的组合，不允许有繁杂多余的结构要素。另外，当组合造型时，必须要分清其空间中的主体和从属的构造，即分清主调构造与副调构造（图3-2-8～图3-2-11）。

图3-2-8 线性构成作业 学生作品

图3-2-9 板材构成作业 学生作品

图3-2-10 板材构成作业 学生作品

图3-2-11 块材构成作业 学生作品

3.2.3 肌理与质感

3.2.3.1 认识肌理和质感

不同对象由于其构成的物质性质及组织结构不同,而在其形体表面会呈现出各自特有的、质的肌理的某种外在特征,叫做质表。

所谓质感,从造型的角度来说,就是质表的感性表现;从审美体验的角度而言,就是质表给人们的感觉。质表也应包括在形表之内,但质表还有一些关于质的特殊内涵,塑造中的质感表现与其他造型手法也会有所不同(图3-2-12~图3-2-15)。

图3-2-12　Groove Wall 凹槽时钟

图3-2-13　3D打印木纹椅子

图3-2-14　渐变色陶瓷作品

图3-2-15　金属质感

树木、石头、人体肌肤、纤维织料等,由于其具有各自的物质性质和肌理结构,相互之间不仅形表相去甚远,质表也截然不同。同为树木,松树皮的粗犷开裂与杨树皮的光滑细密差异较大;同是石头,岩石与卵石的质表差别也显而易见;一般动物的皮毛与人体的肤发有着明显的粗硬与柔细之分。同一对象形体的不同部分,有时也呈现出质表上的差异。就人体而言,不仅须发与皮肤的质表各异,就是肌肤的不同侧面,质表也并不完全一样。

① **质地**　指由材料之自然属性所显示的表面效果,它能被视觉及触觉直接感受到。质地的美是静的、深邃的、朴素的、实用的、智慧的。

② **肌理**　肌理是由人类的造型行为导出的表面效果,是在视触觉中加入某些想象

的心理感受。肌理的美是动的、实用的、智慧的。所以，肌理的创造更强调造型性。

肌理又可分为视觉肌理和触觉肌理。不能直接触知而只靠视觉观察的肌理，被称为视觉肌理；实际被触知的肌理称为触觉肌理。由物体的表面组织构造所引起的触觉质感，称为触觉肌理感。肌理不是独立存在的，它属于造型的细部处理，即相当于产品的材料选择和表面处理。

3.2.3.2 肌理对造型的作用

① 肌理可以增强立体感，如果在物体的表面和侧面采取不同的肌理处理，可以加强对比关系，即使在漫射光的映射下，仍会有较强的立体感。

② 肌理可以丰富立体形态的表情。

③ 肌理可以传递信息。

3.2.3.3 肌理的构成

（1）肌理的形态特征

① **小** 构成肌理的个体形态小，且多为相同或相似形态。

② **多** 肌理的创造是小形态的一种群体造型，通常以群化的组织效果为主。因此，构成肌理的基本形态量大。

③ **广** 肌理表现为数量较多的形态，在大面积上的星罗棋布。

（2）肌理的组织形式

① **形状效果** 肌理的形状组成形式可以采用两类构造方法：偶然构造法（即以情态为主的组织构造法）和规则构造法（即以逻辑为主的组织构造法）。

② **光感效果** 材料表面的组织构造不同，所具有的光泽度也不一样。光泽度是由反射光的空间分布所决定的对物体表面的知觉属性。细密而光亮的质面，反光能力强，给人以轻快、活泼、凉爽的感觉；平滑而无光的质面，由于没有反射光，给人的感觉含蓄而安静；粗糙而有光的质面，由于反射光点多，使人感到笨重、强固、沉重；粗糙而无光的表面，因反射光弱，给人的感觉稳重而生动。

3.2.3.4 肌理的配置

（1）肌理与肌理

① 把各种肌理放置在一起，研究其构成、形式、光影、触感等。

② 用同类材料构成肌理。在统一、协调的基础上，进一步寻求细微的变化。

③ 用不同种类的材料构成肌理。材料对比的变化（包括形状、面积、色彩等）已经具备了丰富的条件，所以创造肌理时就应该在统一、协调上多下工夫。

（2）肌理与形体

肌理的配置要服从使用条件。肌理是形体表面的组织构造，与形体有着密切的关系，根据使用方式和视线投射的方向，通常将肌理布置在视线经常看到的部位，以及在使用时常接触的部位（图3-2-16～图3-2-18）。

图3-2-17　木质空间

图3-2-16　素雅质感的空间设计　　　　　　　　图3-2-18　清水混凝土建筑空间

课堂思考：

1. 请结合自己的理解，说明形态与材料的关系。
2. 立体造型中的材料是如何分类的？
3. 简要说明肌理对造型的作用。

3.3　空间形态的构成要素

人类进行营造活动的最初目的，是为了获得可以利用的空间。历经千百年的发展，在建筑技术和建筑艺术迅速发展的现代社会，空间类型众多，形态也变化多样，空间性仍然是建筑最基本、最重要的属性。

3.3.1　空间的形成

一般认为，空间就是实体以外的部分，它是无形的、不可见的，是和实体相对的概念。空间是物质存在的一种形式，是物质存在的广延性和伸张性的表现。在建筑中，使用设立和围合等手法把点、线、面等元素进行组织，就能构成空间。

产生内部空间的同时，会构成形态外部的形体，并对外部空间有一定的影响与限定作用，因此，既要注意实体材料围合的内部空间，又要考虑形体之间的外部空间，空间和实体是空间形态内涵的两个方面。实体与虚空的关系，空间形态本身与空间形态群体之间、建筑空间形态与城市空间形态之间的空间关系等方面都是空间形态研究的对象。

3.3.2 空间的类型

空间有无限空间和有限空间之分，对于宇宙来说，空间是无限的，对人真正有意义的是由实体所限定的有限空间。空间是由一个物体同感受它的人之间产生的相互关系所形成的空间，是在可见实体要素限定下形成的不可见的虚体，人主要通过视觉来感知空间，不同的空间会给人以不同的感受。

对空间可以从多个角度进行分类：从形式上，可分为单一空间和复合空间（图3-3-1）；从空间限定要素上，可分为点限空间、线限空间和面限空间（图3-3-2）；从限定程度上，可分为无限空间和有限空间，其中，有限空间又可分为开敞空间、半开敞空间（又称过渡空间、中介性空间、灰空间）和封闭空间等几种（图3-3-3）。

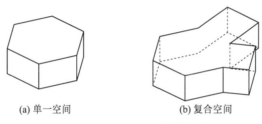

(a) 单一空间　　(b) 复合空间

图3-3-1　不同形式的空间类型

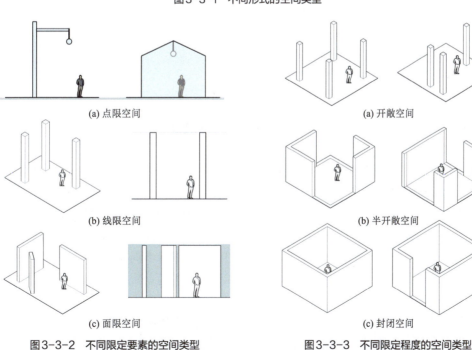

(a) 点限空间　　　　　　　　　　(a) 开敞空间

(b) 线限空间　　　　　　　　　　(b) 半开敞空间

(c) 面限空间　　　　　　　　　　(c) 封闭空间

图3-3-2　不同限定要素的空间类型　　　　图3-3-3　不同限定程度的空间类型

空间形态虽不同于平面和实体形态,但其构成的基本操作方法和组织原则是相同的。作为形态的一种,空间形态构成和其他形式的构成有相同的原理,即变化与统一。在进行空间形态的组织时,也要注意处理好秩序与变化、统一与对比之间的关系。

3.3.3 空间的限定

空间本身是无形态的,要借助于实体的限定才能被人感知。点、线、面、体等不同的空间构成要素通过多样的排列和组合,会构成不同形态的空间。

3.3.3.1 单一空间

（1）单一空间的特点

单一空间具有向心性、界限明确、形式规则等特点,是空间形态构成形式的最基本单位,是构成复杂空间的基础空间形状。比例、尺度、封闭与开放程度、光线等方面的不同,会影响所形成的空间特征和给人的心理感受。

（2）构成方法

空间构成要素不同方向的排列会构成不同的空间,根据构成要素的方向,大致可以将空间构成方法分为垂直方向的限定和水平方向的限定。

① **垂直方向的限定**　用垂直构件限定空间的方法有设立和围合两种（图3-3-4）。

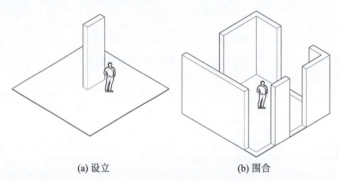

(a) 设立　　　　(b) 围合

图3-3-4　垂直方向的空间限定

设立仅是视觉心理上的限定,靠实体形态获得对空间的控制,对周围空间产生一种聚合力。与点限定类似,聚合力是设立的主要特征,是心理所感受到的,聚合力的大小与点的体积、线的高度有一定的关系。点的体积与线的高度影响着其能够控制的范围,体积、高度和其能控制的范围成正比。点与线在环境中的位置对聚合力有一定的影响,如果设立在环境的中心,点或线是稳定的、静止的,对各个方向的力是均等的;若从中心偏移,力就变得不均等,新位置所处的范围会变得比较有动势,点或线和其所处的环境之间会产生视觉上的紧张关系。

围合是空间限定最典型的形式,围合造成空间内外之分,内部空间一般是功能性的,用来满足使用要求,建筑中用来限定空间的墙面,使用的就是围合手法,高度不

同、数量不同的面，其围合效果是不一样的。

② **水平方向的限定**　用水平方向的构件来限定空间的手法，有基面、抬起、下沉、覆盖和架起等（图3-3-5）。

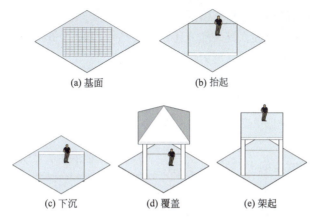

图3-3-5　水平方向的空间限定

a. **基面（肌理变化）**　通过底面的不同色彩肌理的材料变化来限定空间，如草地上铺的一块野餐布、地面上的迎宾红地毯等这种限定没有实际的界定功能，只起到抽象限定的提示作用，对空间限定度极弱。

b. **抬起（凸起）**　使部分底面凸出于周围空间，沿着水平面的边界生成若干个垂直表面，限定范围明确肯定，凸起的空间明朗活跃，然而当凸起的次数增多，重复形成台阶状形态时，凸起对空间的限定程度反而会减弱。

c. **下沉（凹陷）**　与凸起的形式相反，性质和作用相似，利用下沉部分的垂直表面来限定一个空间容积，下沉的空间含蓄、安定。

d. **覆盖（顶面）**　覆盖是具体而实用的限定形式，上方支起一个顶盖，在顶面和地面之间限定出一个空间容积，使下部空间具有明显的使用价值。覆盖对空间并不能明确界定，和基面手法相似，覆盖也是一种抽象的心理上的限定。如餐桌上方的遮阳伞，会使伞下的人得到心理上的安定。顶面的形态不同，人对空间的感受也不同。

e. **架起**　和升起一样，把被限定的空间凸起于周围空间，所不同的是在架起的空间下部包含有从属的空间。架起和覆盖的区别是，架起的顶部空间也有使用价值。

3.3.3.2　复合空间

复合空间是由多个单一空间组合而成的，多个空间之间有一定的组合方法和规律。

（1）二元空间

二元空间即两个单一空间的组合。在构成时，除了以其自身的形状、大小、封闭与开敞等特点影响构成效果之外，还以两空间的相对位置、方向以及结合方式等的不同关系，构成空间上有变化、视觉上有联系的空间综合体。二元空间的组合方式有包容、相交、接触、连接。

① **包容** 包容指大空间中包含着小空间，两空间很容易产生视觉和空间的连续性，被包容空间的尺寸、形状和方位的改变，会形成不同的空间包容感（图3-3-6）。

图3-3-6 二元空间的包容

② **相交（穿插式空间）** 相交指两空间的一部分重叠成公共空间，其余部分还保持各自的界限和完整，可以从形的各种因素，如轮廓、方位、部位、角度、结构方式、颜色等方面出发，解决衔接问题。中间的公共空间有如图3-3-7所示几种处理衔接的方法。

图3-3-7 二元空间的相交

③ **接触（邻接式空间）** 接触是空间关系中最常见的形式，每个空间都能得到很清楚的限定。相接触的两个空间之间的视觉和空间的联系程度，取决于分割要素的特性，大体上来说，中间的分隔要素有如图3-3-8所示的五种情况。

④ **连接** 相互分离的两个空间由一个过渡空间相连接，这个过渡空间的特征对于空间的构成关系有决定性作用。根据过渡空间与它所连接的空间，在形式、尺寸、方位等方面的联系可分为如图3-3-9所示的四种情况。

图3-3-8 二元空间的接触

（2）多元空间的构成

一般来说，多元空间的构成有集中式、线式、放射式、组团式、网格式五种方式。相同或相似形体、体量的空间组合，多采用线式、放射式或网格式组合方式，通过重复排列的空间，使整体在视觉上产生群化效应；在形体体量上差异较大

图3-3-9 空间的连接方式

的空间的组合，一般多采取集中式或放射式的组合，在中心部位布置体量大的、占主导地位的空间，形成大小体量的有趣对比。

① **集中式空间组合** 集中式空间组合（图3-3-10）指由一定数量的次要空间，围绕一个大的、占主导位置的中心空间的组合，它是一种稳定的向心式构成中央主导空间，一般是尺寸比较大的规则形式，统率周围的次要空间，也可以用形态上的特异来突出其主导地位。组合中次要空间的功能形式尺寸可以相似，也可以为了适应各自的功能要求而互不相同。

② **线式空间组合** 线式空间组合（图3-3-11）由若干个单元空间按一定方向相连

接，构成空间序列，有明显的方向性，并有运动、延伸、增长的趋势，灵活性很强，容易适应环境条件。按照构成方式的不同可分为直线式、折线式、曲线式、圆环式等种类。单元空间可以完全相同，也可以在形状、大小方面有一定的差异。

③ **放射式空间组合**　放射式空间组合综合了集中式和线式两种组合的特点，由居于中间的主导空间和从主导空间呈放射状向外扩展的线式空间组合而成（图3-3-12）。集中式组合是一个内向的形式，向内聚焦于中央空间，而放射式组合则是外向的形式，由中心向外伸展到其环境中。

放射式组合的中心空间通常是规则的形式，为保持组合整体形式上的规整，线式的空间一般在形式和长度上彼此相似。当然，为适应不同功能和环境的特殊要求，放射式空间也可不同。

风车式是放射式的一种特殊形式，线式空间从正方形或矩形中心空间的各边向外延伸，形成充满动感的图案，具有围绕中心空间旋转运动的视觉倾向，当围绕中心的各形态处在不稳定和定向运动的状态，且形态间保持着相似性和连续性时，放射将由静止产生一种强烈的动势。

④ **组团式空间组合**　组团式空间组合（图3-3-13）将功能上类似的空间单元，按照形状、大小或相互关系等方面的共同视觉特征，构成相对集中的形态空间。在组团式空间中，也可将各个尺寸、形式和功能不同的形态空间，通过紧密的连接和视觉上的一些手段（如轴线对称）构成组团。

组团式组合的图案并不来源于某个固定的几何概念，因此它灵活可变，具有连接紧凑、易于增减和变换组成单元而不影响整体构成的特点。组团式组合常见的构成方法有围绕入口分组、围绕交通空间分组、围绕室外空间分组、围绕庭院分

图3-3-10　集中式空间组合

图3-3-11　线式空间组合

图3-3-12　放射式空间组合

组等，也可以成团地布置在一个大型的区域或空间的周围，类似于前面提到的集中式组合，但少了些集中式组合的紧凑性和几何规整性。在组团式组合中，可以采用对称或轴线的手法统一组团式组合的各个局部，突出某一空间或空间群的重要性。

图3-3-13 组团式空间组合

⑤ **网格式空间组合**　网格式空间组合（图3-3-14、图3-3-15）由两套平行线相交形成网格，这两套平行线通常是垂直的。当网格由二维转为三维时，能形成一系列重复的模数化的空间单元系列，具有秩序性和内在的联系，在人的视觉感受上，网格的存在有助于产生整体统一的节奏感。

网格的组合来自于图形的规整性和连续性，由空间中的控制点和线建立起一种稳定的位置或区域。

网格具有组合空间的能力，在进行削减、增加、层叠滑动、中断位移等变化时，仍能保持其可识别性。

图3-3-14 网格式空间组合

图3-3-15 网格式建筑解析　学生作品

课堂思考：

1. 请以具体设计案例说明形态的材料及肌理的作用。
2. 空间形态的空间类型有哪些？
3. 多元空间的构成形式主要有哪些？

第 4 章
二维形态构成的形式与数字化呈现

学习目标：

　　了解二维形态构成形式，掌握二维形态构成的设计思维与方法，探索并创新二维形态构成形式的设计思维与方法，为二维形态构成的创作设计奠定基础。

导言：

　　中华传统文化的融入会激发出构成设计更多灵感，迸发出新活力，以二维构成设计这种新的方式传承并传播中华文化，将成为新的潮流。二维形态的数字化设计与现代艺术表现手法结合，体现形态设计的数字化表现。

4.1 规律性二维形态构成形式

4.1.1 重复

　　重复，就是相同的物体再次或多次出现，即反复再现，反复能使印象加深。
　　二维形态构成中重复的形式是：同一基本形有规律地反复排列组合，它所表现的是一种有秩序的美。重复构成是依据整体大于局部的原理，强调形象的连续性和秩序性。因此，重复的目的在于强调，也就是形象的重复出现在视觉上，既起到了整体强化作用又加深了印象和记忆。
　　重复的这些特征和原理被广泛应用于各类设计，如招贴的图形编排常采用重复形式（图4-1-1）。
　　重复的原理特征，除了在设计中被运用外，在生活中也普遍存在。如招贴的重复张

贴、商品的重复摆放等，这种方式造成的冲击力给观者留下深刻的印象。

重复构成由两个部分组成：一是基本形的重复，二是骨格的重复。

4.1.1.1 基本形的重复

在形态构成设计中，使用同一基本形构成的画面，称为基本形的重复。这种构成形式在中国传统图案纹样中自古有之，比如二方连续纹样、四方连续纹样等，这些纹样节奏均匀，韵律统一，整体感强，是世界文化艺术宝库中的巨大财富。

基本形的重复在日常生活中也随处可见，如高楼上一个个的窗户、地面上的砌砖、布匹上的图案等都是基本形的重复。基本形的重复是一种规律性较强的设计手法，有安定、整齐和机械的美感（图4-1-2）。

图4-1-1 重复设计

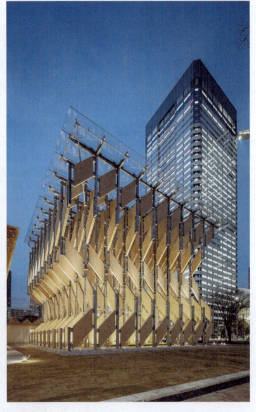

图4-1-2 基本形重复设计

4.1.1.2 骨格的重复

什么是骨格？使形象有秩序地在限定的空间里排列，即将框架内的空间划分为均等的小空间，这就是骨格。骨格的最大功能是将形象在限定的框架里作各种不同的编排和组合。因此，骨格的作用就是管辖和编排基本形。骨格本身结构可分为：有规律性的、半规律性的和非规律性的。

重复骨格构成的基本形式，是将框架内的空间划分成形状大小相等的单位，也称为骨格的单元格。骨格的重复分为单一骨格重复和复合骨格重复。除此之外，如果将构成骨格的主要元素（即水平线和垂直线），变动其宽窄、方向、线质，就可得到多种不同的骨格形式（图4-1-3）。

图4-1-3　重复骨格设计

4.1.1.3 单元格的排列方法

基本形进入单元格后，首先，可以进行正负图形处理，也可以用两个或四个单元格组合进行编排。同样的基本形，采用不同的单元格排列，会产生不同的构图效果。主要有：循环组合构成；上下交替构成；向心式构成；面对面、背对背构成；交替倾斜构成。其次，利用正负手法填充单元格。再次，在构图需要时，可运用加线切割的方式。如基本形缺乏小的设计单元，就可以在单元格内进行切割，也可以整体加直线或曲线进行切割。

4.1.1.4 骨格的变化

根据基本方格的组织变化，可演变出多种形式的重复骨格。

（1）比例的改变

基本方格可由正方形变为长方形，长方形的方向是明显的，因此设计就有了方向的偏重。

（2）方向的改变

骨格线可由垂直和水平方向变为倾斜，其骨格线仍旧互相平衡，并带有动感。

（3）行列的移动

骨格线保留一个垂直或水平的单元，而另一单元可以有规律或无规律地移动，令原来完全互相连接的骨格单位稍有斜离，形成梯级现象。

（4）骨格线的弯折

在保证各骨格单位形状、大小始终相同的情况下，骨格线可以有规律地弯折。

（5）骨格单位的联合

两个或更多的骨格单位，可合并而形成新的、大的骨格单位，但要保证形状、大小相同，在合并后不留空隙。

要善于在重复中寻找不重复，变化越多越好。因为不管如何变化都不会失去统一，重复这一训练本身已决定了和谐的必然性（图4-1-4、图4-1-5）。

图4-1-4　重复构成的骨格变化

图4-1-5　重复构成设计　学生作品

4.1.2　近似

近似是指基本形之间的一种相似性。世界上没有两样完全相同的东西，但彼此相像而不完全一样的例子有很多，如植物中的每一片叶子的形状、叶脉，每一个花朵的花

瓣，就形状和颜色来说都是相近而不同的，这是近似的现象，近似是在相同中有不同，近似可以达到和谐而富有变化的效果。当然近似是相对的。反过来讲，要想取得近似，必须在异中求同，同中求异。一般近似是大部分相同，而小部分不同，这样才能呈现远看如出一辙，近看千变万化的效果。

4.1.2.1 形状的近似

重复基本形的轻度变异是近似基本形。设计中基本形的近似一般特指形状、大小、方向、角度、色彩、肌理的近似。当然所谓形状近似是有弹性的，近似的程度是由设计者自己决定的。若近似的要求严格，各基本形便趋于类似，甚至接近重复。若近似的要求随便，各基本形趋于互异，近似构成的基本形会差距过大。

（1）同类别的关系

形态属于同类品种、意义或功能，有相互联系的就会形成近似形。近似是富有弹性的。如文字属同类别的近似形，人类和动物相比，人类自身属同类别的近似形，动物自身属同类别的近似形（图4-1-6）。

（2）空间变形

一个圆形在空中旋转，可由圆形变为椭圆形。所有形状都可如此转动，甚至弯曲，而求得一系列的变形，均是近似形（图4-1-7）。

图4-1-6 同类别的近似设计 学生作品　　　　图4-1-7 近似设计

（3）相加或相减

一个基本形的产生由两个或两个以上的形状彼此相加（联合）或相减（减缺）而成。由于加减的方向、位置、大小不同，便可产生一系列近似形。

（4）伸张或压缩

形态可像富有弹性的橡胶一样，受内力的伸张或压缩，产生一系列不同程度的变形，均为近似形。

（5）以理想的基本形为模式，从中求取近似形。

通常以重复骨格的方格单位制作基本形的模式，再从模式中取其任意部分，便可获得一系列近似形。

4.1.2.2 骨格的近似

近似基本形一般应纳入重复骨格中，有作用性或无作用性均可，根据具体情况而定。骨格单位在形状和大小方面产生变化呈现近似，即属近似骨格。

近似骨格是一种半规律性骨格。此类骨格在应用时注意不要使秩序紊乱，一般在近似骨格内相应地纳入近似基本形，并要求基本形不宜太复杂。也可以按照视觉分布，而不画骨格线，这就是将基本形分布在画面时，应使每个基本形所占的空间大致相同，但这些分布是要由视觉判断，而不是靠骨格线的引导（图4-1-8）。

4.1.2.3 近似构成应注意的问题

① 在构成设计中要注意近似与渐变的区别，渐变的规律性很强，基本形排列非常严谨；而近似的变化规律性不强，基本形和其他视觉要素的变化较大，也比较活泼。

图4-1-8　近似海报作品

② 巧妙设计正负形，使形与形之间产生新的形象，可以打破一正一负的规律，根据需要设计正负形。

③ 在设计正负形的同时，有意打破单元格，使之形成新的形象。

④ 注意形与形之间的大小、疏密和整个画面的平衡关系。

⑤ 一组近似基本形，可以有形状、大小、方向、位置、正负等的变化，但在同一画面中变化元素不宜过多，既有形状变化，又有大小、方向、位置、正负等的变化，这样容易造成混乱。另外，形状变化不能过大，注意外轮廓的整体性，锐角要少。

4.1.3　渐变

渐变，称为渐移、推移，它是以类似的基本形或骨格，渐次地、循序渐进地变化，呈现出一种自然和谐的秩序，造成富有律动感的视觉效果。这是一种符合发展规律的自然现象，人类、动物、植物等的生长过程，就是循序渐进逐步变化的过程。例如，街道两旁的电线杆，由于距离产生的近大远小、近疏远密的关系，形成了有韵律的进深感和

空间感，表现出有节奏的秩序性。

渐变的形式大致可归纳为两类，一是基本形渐变，二是骨格渐变。

4.1.3.1 基本形渐变

形态的渐变可涉及所有的视觉元素，即具象和抽象的形态，还有与形态相关的大小、方向、位置、色彩、明暗、形状、肌理等。

① **形状渐变** 任何一个基本形均可逐渐变化成为另一个基本形，只要消除双方的个性，取其共性进行过渡。不管基本形逐渐削减、逐渐升高或逐渐扩大，都是双方各占一半。如果将圆形渐变为方形，再由方形渐变为三角形，其道理仍然按照此方法。

② **大小渐变** 即基本形从始至终排列的渐次变化，是基本形由大到小的变动。基本形的大小渐变符合近大远小的空间透视原理，形成了前后远近感，使二维平面空间产生了三维立体空间（图4-1-9）。

图4-1-9 建筑立面的大小渐变效果

图4-1-10 基本形方向渐变 学生作品

③ **方向渐变** 基本形带有方向性时，可以用方向渐变作为基本形的排列（图4-1-10）。

④ **位置渐变** 即在有作用的骨格中，按基本形在骨格单位的逾线部分被切除而得到基本形的渐变效果。

⑤ **明暗渐变** 深色有重感，浅色有轻感。因此，基本形由深至浅的渐变，构成了基本形的轻重渐变（图4-1-11）。

⑥ **倾斜渐变** 基本形从正面逐渐倾斜到侧面及反面的过程就是倾斜渐变，给人以空间旋转感（图4-1-12）。

⑦ **增减渐变** 两个形状按照一定的秩序和数量逐渐相加或相减的过程为增减渐变（图4-1-13）。

⑧ **伸缩渐变** 基本形因受外力或内力的作用，产生压缩或扩张的逐渐变形的过程为伸缩渐变（图4-1-14）。

图4-1-11　明暗渐变　学生作品

⑨ **虚实渐变**　一个基本形的虚形渐变为另一个形象的实形为虚实渐变。这是一种巧妙的图形联想方式的渐变，它利用边缘线的共用，使一形的虚空间转换为另一形，中间过渡地带形象似是而非。注意此渐变速度不宜太快，不然容易引起视觉上的跳动感，应做到形在不知不觉中转变。

图4-1-12　倾斜渐变　学生作品

图4-1-13　增减渐变　学生作品　　　　图4-1-14　伸缩渐变　学生作品

4.1.3.2 骨格渐变

骨格渐变的单位不同于重复骨格，而是逐渐地、规律地、循序渐进地变动。构成渐变骨格的方法，就是按照数列分割的方法，按比例逐渐移动骨格的垂直线和水平线的位置，构成渐变骨格。

（1）单元渐变骨格

单元渐变骨格（图4-1-15），即纵向和横向的两组骨格线，其中只有一组骨格线进行宽窄的渐次变化。由于骨格线的宽窄渐变使空间产生疏密，疏的面积必然大于密的部分，疏密之间面积形成的对比，使密的部分成为焦点而突出。疏密的反复造成的起伏，带来了强烈的节奏感。

（2）双元渐变骨格

双元渐变骨格（图4-1-16），即纵向和横向的骨格线同时进行宽窄的渐次变动，双元渐变骨格要比单元渐变骨格复杂，因而视觉效果也不同，更具立体感和运动感。

图4-1-15　单元渐变　学生作品

图4-1-16　双元渐变　学生作品

（3）阴阳渐变

阴阳渐变是指在不承纳基本形的情况下，将骨格线的间隔作正负形处理。这种手法比单一的骨格线变化更丰富、更有趣，也更具冲击力，也可以巧妙利用图底关系交错渐变（图4-1-17）。

对渐变骨格进行精密的排列，能产生特殊的视觉效果。例如，渐变密集的部分会引起错视，直线变成弧线，线的方向变化加强了立体感。另外，结合正负形会使设计更丰富、更精彩。

4.1.4　发射

发射（图4-1-18）是特殊的重复和渐变，其基本形和骨格线环绕着一个或几个共同的中心点。发射是自然界常见的现象，盛开花朵中的花瓣排列、贝壳的螺纹、节日的

礼花以及投石于宁静的水面所引起的阵阵涟漪都是发射的画面。发射具有强烈的视觉效果，炫目耀眼，倘若需要一个视觉冲击力强的设计，则发射构成最为合适。

发射有三大特征：其一具有多方面的对称；其二具有非常强烈的焦点，此焦点通常位于画面的中央；其三能造成光学的动力，使所有形象向中心集中或中心向四周散射。

图4-1-17　阴阳渐变　学生作品

图4-1-18　发射构成　学生作品

4.1.4.1　发射的构成要素及特点

（1）中心——发射的构成要素

中心是发射骨格和基本形的焦点所在。根据设计需要中心可以明显，可以隐晦，可以变换，可以迁移，也可以单元化和多元化。

（2）方向——发射的特点

发射线具有方向性，即便是基本形，也必然组合成线向一个或多个方向发射。骨格线可以直接从中心出发，也可以接近中心或绕中心运行。

4.1.4.2　发射构成的形式

发射构成的方向性，奠定了构成形式，即不同的方向，有各自不同的表现形式。

（1）离心式发射

离心式发射（图4-1-19）由一个中心向外发射或由外向内集中，发射的骨格线可以是直线或曲线，骨格线的疏密也可随意，但往往骨格线的密度和变化越多，视幻觉就越强。离心式的构成形式有：基本离心式发射、中心偏置的离心式发射、中心分裂的离心式发射、中心扩大的离心式发射、多元中心的离心式发射、曲线离心式发射等。

（2）向心式发射

向心式发射（图4-1-20）是一种与离心式发射方向相反的骨格发射，往往表现为中心点在外部，骨格线由里往外向中心聚集。用这种形式构成的图形有较强的立体感。

（3）同心式发射

同心式发射（图4-1-21）即骨格线呈圆形、方形、螺旋形，以层层环绕同一中心

图4-1-19　离心式发射　学生作品　　　　　　图4-1-20　向心式发射　学生作品

点,往外发射,形成极强的进深空间感。

(4) 移心式发射

根据图形的需要,发射点可以按照一定的动势,有秩序地渐次移动位置,形成有规则的变化;发射线可以是圆形、方形,也可以是直线。这种构成形式能表现出既有空间感,又有曲面的效果(图4-1-22)。

图4-1-21　同心式发射　学生作品　　　　　　图4-1-22　移心式发射　学生作品

(5) 多心式发射

多心式发射(图4-1-23)即运用多个发射点构成图形,并可以结合多种形式来构成图形,可以是发射线互相衔接,可以是同心圆、移心圆和直线的结合等。

无论是离心、向心、同心、移心或多心,在实际设计制作时,往往都是联合为一,以取得丰富的视觉效果。不同形式的发射骨格叠用,可产生丰富的、精彩的、形形色色的发射骨格。但要保证结构的内在联系和单纯,不可杂乱。当然发射骨格也可以和重复骨格以及渐变骨格叠用。总之,不管如何联系,一定要结构单纯、清晰、精密、有序。

图4-1-23　多心式发射构成　学生作品

4.1.4.3　发射骨格和基本形的关系

① 发射骨格内纳入基本形，如同重复或渐变骨格内纳入基本形一样，一般基本形只能纳入简单的发射骨格中，须突出基本形的排列，按有作用性或无作用性处理均可。

② 利用发射骨格线引辅助线构筑基本形，这样将突出发射骨格和基本形排列，基本形融于发射骨格中，突出发射骨格造型而不破坏骨格。辅助线可以在骨格单位内引，也可以脱离骨格单位引，任意选择。

③ 骨格线或骨格单位自身作基本形，此基本形就是发射骨格。这一类将完全突出发射骨格，无须纳入任何形或引任何线。骨格线作基本形实际是骨格线变宽，呈放射状，群化联合，这种骨格线应简单、有力。

4.1.5　课堂实践

4.1.5.1　课堂实践一

设计构思：以重复为主的形态构成设计。

设计主题：传统文化创新，如中国传统纹样、敦煌壁画、古建筑等。

设计要求：根据重复构成设计方法，设计制作重复构成，手绘或电脑数字绘画均可，8开统一尺寸装裱，注意构图和形态组织。

4.1.5.2　课堂实践二

设计构思：以近似为主的形态构成设计。

设计主题：城市文化主题设计，如海洋文化、建筑文化、雕塑艺术等。

设计要求：根据近似构成设计方法，设计制作近似构成，手绘或电脑数字绘画均可，8开统一尺寸装裱，注意基本元素的抽象及转化。

4.1.5.3 课堂实践三

设计构思：融入渐变效果的发射构成形态设计。
设计主题：生活中的构成，如生活场景、自然风光等。
设计要求：根据渐变、发射构成设计方法，设计制作具有渐变效果的发射构成，手绘或电脑数字绘画均可，8开统一尺寸装裱，注意素材的搜集和归纳。

案例分享：二维形态作品赏析

课堂思考：

1. 结合中国传统纹样，分析说明重复构成的形式特点。
2. 近似构成与重复构成的差异是什么？
3. 规律性二维形态构成具有什么样的共性特点？

4.2 非规律性二维形态构成形式

4.2.1 特异

特异是规律的突破，是根据变异的形式美原则，形成的一种特殊的构成形式。特异构成的构成形式很多，首先要把握其主要元素及其形式。

4.2.1.1 特异构成的构成元素

① **基本形** 是特异构成的重要元素，有相同基本形和特异基本形两种。
② **骨格** 应用于特异构成的骨格，常用规律性骨格，其功能有二：一是运用重复骨格安排基本形；二是直接利用骨格进行特异构成。
③ **特异点** 即特异形象的位置，不同的位置有不同的效果。

4.2.1.2 特异构成的形式

（1）基本形的特异

基本形的特异可以包括具象和抽象。在选择具象特异基本形时最好与同质形有一定的联系和意义（图4-2-1）。

（2）位置和方向的特异

在同质形中对个别基本形进行位置和方向的变化，即秩序中的反秩序，其基本形不变，只是空间的变异（图4-2-2）。

（3）大小的特异

大小的特异指同质形中个别基本形的大小发生变化。

图4-2-1　形象的特异　学生作品　　　　图4-2-2　位置和方向的特异　学生作品

（4）骨格的特异

骨格的特异是一种以骨格为主要形态的变化，即骨格的突变。常用的骨格特异形式有：

① 骨格局部作方向变异；

② 骨格局部作性质的变异，如直线局部突变为曲线；

③ 骨格线局部作中断处理。

4.2.1.3 特异构成时的注意事项

① 特异点不要太多，特异的特征就是个别异质形的形象，在多数同质形中特别突出。因此，只要一到两个特异点就足以强调，如果特异点多了反而削弱了特异的效果[图4-2-3（a）]。

② 特异点的位置不一定要在版面中央部位。特异点极容易形成视觉中心，而版面的中央部位也是视觉的焦点。因此，不必将两个焦点集于一处[图4-2-3（b）]。

③ 形象大小特异时，对比要强烈些，如果大小太相似，特异效果则不明显，但也不要将特异点过分扩大[图4-2-3（c）]。

（a）　　　　　　　　　（b）　　　　　　　　　（c）

图4-2-3　特异构成　学生作品

4.2.2　密集

密集构成是对基本形的一种组织排列方法。基本形在设计框架内，可以自由地分布，有时稀疏，有时浓密，很不均匀，又无规律性，这种处理为密集。其基本形可重复、近似或渐变，主要追求疏密的节奏。凝聚、分散、排斥、吸引是物质的本性，它构成物质的内力，引起密集的运动变化。

生活中，密集的现象有很多，如山上的森林、天上的白云等。密集的形态是需要一定数量、方向的移动变化，常带有从集中到消散的渐移现象。在密集的构图中，可使基本形之间产生覆叠、重叠、透叠等变化，以加强构成中基本形的空间感。

（1）密集的基本形

密集会使数量颇多的基本形造成疏密的焦点，所以基本形面积要小，才能有密集效果。基本形的形状可重复、近似或渐变，不宜太杂。总之，基本形要求简洁，特征明显，数量要群化，突出排列的动向和疏密。

（2）密集骨格的形式

密集骨格，是一种非规律性的结构，但密集有引力点，引力点有能力将自由散布的基本形控制在一起，不至于散乱无序。

① **点密集**　所有的基本形向一点凝聚，或从一点扩散，倘若向两点密集则要有主次（图4-2-4）。

② **线密集**　设计中有预置隐晦的线，基本形向此线密集（图4-2-5）。

图4-2-4　点密集　学生作品

图4-2-5　线密集　学生作品

③ **基本形密集**　设计中预置隐晦的形态，形成了向某个形态密集，形状规则或不规则均可。

④ **自由密集**　没有预定的形状作引力，只有无形的气流作遥控，注重气脉和节奏的变化，疏与密的分布，以及开与合的组织。

⑤ **联合其他有规律的骨格密集**　在规律性的骨格中，一部分保持原有严谨的秩序，而另一部分骨格单位管辖的基本形发生位置变动并形成密集，便可造成特殊的疏密对比和紧凑的结构（图4-2-6）。

4.2.3　对比

大自然中到处都存在着对比的关系。任何自然形态都不会孤立地存在，它们是相互依存、相互比较而存在的。协调是求近似，对比则求变异。对比是有限度的，特异中也

存在着一定的对比关系。它们都是在同中求异,只是程度不同而已。这里的对比,则是在不同中显示差异和近似。任何基本形只要处于相异的状况,都可发生对比。如粗细、长短、大小、黑白、软硬、方圆、曲直、规则与不规则、收缩与扩张等,也就是说任何相反或相异的形状都成对比。

对比不限于极端相反的情形。它可以是强烈的,也可以是轻微的;可以是模糊的,也可以是显著的;可以是简单的,也可以是复杂的。总之,对比就是一种比较。如一个单独的形象无所谓大小,但与较大的相比,则显得细小,与较小的相比,则显得巨大。

对比的目的是取得一种美的关系,对比与协调不是相对立的,而是统一的,即对比与协调是一个相互依赖的整体。因此,要想在对比中求协调,一般对比

图4-2-6 密集构成 学生作品

双方或多方应有一个因素相近、相同,或者互相渗透,你中有我,我中有你,但双方各自保持独立的特征。

(1) 对比协调的方法

① **保留一个因素相近或相同** 例如方与圆形状完全不同,对比强烈,有一个共同的色彩因素,对比中就有了协调。

② **彼此相互渗透** 甲、乙、丙三方对比强烈,但甲中有乙、丙成分,乙中有甲、丙成分,丙中有甲、乙成分,则三者既协调又对比 [图4-2-7 (a)]。

③ **利用过渡形** 在对比双方中设立兼有双方特点的中间形态,使对比在视觉上得到过渡,也可取得协调。又如黑色与白色强烈对比,再加一块灰色来协调,灰色的层次越多,对比则越柔和 [图4-2-7 (b)]。

(a) 相互渗透　　　　　　　　(b) 过渡

图4-2-7 对比构成 学生作品

（2）对比的主要形式

① **形状对比**　指在相同数量的基本形中进行形状不同的对比。

② **方向对比**　基本形有方向的情况下，大部分的基本形方向呈近似或相同，少数基本形方向不同或相反。

③ **位置对比**　基本形在画面内排列时，空间不要太对称，应注意上下、左右空间的均衡，在不对称中求得平衡为上，从中可得出多种疏密对比。

④ **虚实对比**　虚空间与实空间的对比，就是图与底的空间对比。当图少底多时，底包围图，图突出；当图多底少时，图包围底，底突出；当图底面积相等时，虚形和实形同时突出，感觉一会看到实形，一会看到虚形。倘若虚实形不仅面积相近，而且形状相同，则更虚实相争。虚和实是同等重要的，画黑就是画白，画白就是画黑，一般图少时，应注意图的平衡，图底相等时，应注意双方的变化。

⑤ **显隐对比**　基本形有显隐对比。基本形明度与底的明度相近或相同时，隐约可见；基本形明度高于或低于底的明度时，明显突出。显与隐同等重要，有了显隐对比，则会层次丰富。

⑥ **肌理对比**　指在任何形态中做视觉肌理不同的对比。

4.2.4　空间

我们一般所讲的空间是一种具有高、宽、深的三维立体空间，而我们在二维形态构成中所谈到的空间形式，是就人的视觉而言的，它具有平面性、幻觉性、矛盾性，这种空间形态也叫作视觉空间。在二维形态构成中空间感只是一种假象，三维空间是二维空间的错视，其本质还是平面的。

4.2.4.1　二维平面上形成空间感的因素

（1）重叠空间

两个形体相重叠时，就会产生前后的感觉，这也就是平面的深度感，是感知形体空间最明显的一种启示（图4-2-8）。

图4-2-8　重叠空间　学生作品

（2）大小空间

由于透视的原因，相同的物体在图视觉中会产生近大远小的变化。根据这一视觉现象，在平面中就会产生大形在前、小形在后的空间关系（图4-2-9）。

（3）倾斜空间

由于基本形的倾斜或排列的变化，在人的视觉中会产生一种空间旋转的效果，所以倾斜也会给人一种空间深度感（图4-2-10）。

图4-2-9　大小空间　学生作品

图4-2-10　倾斜空间　学生作品

（4）曲面空间

弯曲本身具有起伏变化，平面形象的弯曲就会产生有深度的幻觉，从而造成空间感（图4-2-11）。

（5）投影空间

由于投影本身就是空间感的一种反映，所以投影的效果也能形成一种视觉上的空间感（图4-2-12）。

图4-2-11　曲面空间　学生作品

图4-2-12　投影空间　学生作品

（6）面的连接

在二维形态设计中，面的连接可以形成体，面的弯曲可以形成体，面的旋转也可以形成体。体是空间中的实体，能够形成体的面都具有视觉上的空间感（图4-2-13）。

（7）交错空间

两个平面相互交叉，平面的二维性质就会因为它们的交叉转变为三维空间，前后关系由此产生（图4-2-14）。

图4-2-13　面的连接　学生作品

图4-2-14　交错空间　学生作品

4.2.4.2　矛盾空间

矛盾空间，现实生活中不存在，是在二维空间里运用三维空间的平面表现形式产生视觉错觉而表现出来的空间。它具有多视点的特性，利用视点的转换和交替，在二维的平面上表现了三维的立体形态，但在三维立体的形体中显现出模棱两可的视觉效果，造成空间的混乱，形成介于二维和三维之间的空间。

在二维空间中，有时故意违背透视原理，有意地制造出与视觉空间毫不相干的矛盾图形，这类图形又称矛盾空间图形。它可以随着视线的改变而显现出相异的形体关系，体现了人的感性直觉能力和理性推理能力。

矛盾空间正是利用了平面的局限性和视觉的错觉，形成了在实际空间中无法存在的空间形式，因为这种空间存在着不合理性，而有时又不容易被人立即找出矛盾所在，这就会增加观者的兴趣，引人遐想。矛盾空间的构成方法如下：

（1）共用面

将两个不同视点的立体形，以一个共用面紧紧联系在一起，使两种空间知觉并存，形态关系转化，具有一种透视变化的灵活性［图4-2-15（a）］。

（2）矛盾连接

利用直线、曲线、折线在二维空间的方向上的不定性，使形体矛盾地连接起来［图4-2-15（b）］。

（3）交错式幻象

现实中的任何形体总是占有明确、肯定的空间位置，非此即彼。但是，在平面图形中可以将形体的空间位置进行错位处理，使后面的图形又处于前面，形成彼此的交错性图形［图4-2-15（c）］。

（a）共用面

（b）矛盾连接　　　　　　　　　　　（c）交错式幻象

图4-2-15　矛盾空间　学生作品

4.2.5　视觉肌理

不同的物质有不同的物理性，因而也就有其不同的肌理形态，如平滑和粗糙、柔软和坚硬等，这些肌理形态会使人产生多种感受。在我国，对肌理效果的应用历史久远，早在新石器时代，陶器就采用压印法，在器物的表面形成绳纹等纹理进行装饰；汉代的画像砖和瓦当上也有草绳纹样；宋代瓷器中，有窑变所形成的冰裂纹；书法中的飞白，等等，这些都说明了人们在不同时期对肌理形态的认识和利用。

视觉肌理的创造方法如下：

4.2.5.1　绘写法

绘写法是绘写细致的肌理花纹，可以用手直接在平面上描绘，也可以采用工具辅助描绘。绘写的肌理有规则的和不规则的（图4-2-16）。

4.2.5.2　拓印法

拓印法是将凹凸不平的物体表面涂上颜料，用纸覆盖其上，均匀地按压，纹样印在纸上。做拓印的材料有玻璃、木板、胶合板、塑料板、布料、纸张、石板、铁板等（图4-2-17）。

① **压印法**　将纸团、丝瓜筋、织物等涂洒上颜料，压印纸上，形成纹理。

② **湿印法**　把颜料调稀滴在玻璃上用纸压印，可以表现出丰富细腻的肌理效果，可以多次重叠压印，然后因势利导，再适当用笔加工，产生特殊效果。

图4-2-16　绘写法　学生作品

图4-2-17　拓印法　学生作品

③ **水拓法**　把颜料调稀滴在水里，利用水的流动使浮在水面的颜料自然形成各种图形，用纸覆上，产生特殊效果。

4.2.5.3　喷绘法

喷绘法是采用特制喷笔绘出具有渲染、柔润效果的装饰造型手法。其特点是层次分明、制作精致、肌理细腻，给人以清新悦目、精工细作的美感（图4-2-18）。

喷绘法可使用专门的喷笔，绘制效果细腻柔和、变化微妙，也可以使用牙刷等有弹性的刷子，将颜料蘸到刷子上，再用手指弹拨，将颜料弹到画面上，通过手指的力度控制喷点的精细度和密度，可产生一种喷洒的肌理效果。在喷绘时，要制作一些纸模板，

图4-2-18　喷绘法　学生作品

将不喷色的部分沿纹样轮廓遮挡起来，然后一遍遍、一层层地喷绘，直到效果满意为止。如需多层点印，要待第一层颜色干了，再进行下一层的操作。这种方法可以获得色彩斑斓的画面效果。

4.2.5.4　刻刮法

刻刮法是利用某种硬物、尖状物或刀状物刮刻画面，使其产生一种特殊效果的方法。例如对裘皮的处理表现，常常采用尖状物，沿裘皮纹理适当刮划，能表现出裘皮的蓬松、真实感。由于刻刮法对纸张有损害，运用此法时，需考虑刮刻的深度、纸张的质地和厚度，避免划破纸张（图4-2-19）。

图4-2-19　刻刮法　学生作品

4.2.5.5　剪纸拼贴法

剪纸拼贴法是采用不同颜色、材质的纸张，如有色卡纸、电光纸、包装纸及印刷画报纸等，直接剪出图案的纹样形态，然后再粘贴组合到画面上，构成图案艺术形式的手法。这种方法主要对纸张原有的颜色和纹理加以巧妙运用，表现不同的图案内容。用剪刀取代画笔来刻画纹样的造型，别有韵味，具有独特的装饰效果。用剪纸拼贴法表现的图案纹样不宜太细、太碎，造型要尽量单纯、概括，同一幅画面所选用的纸张种类也不宜太多（图4-2-20）。

图4-2-20　剪纸拼贴法　学生作品

4.2.5.6 渲染法

渲染法又称水色法。利用颜色能在较多的水分中自行混合的特点，将不同的色彩置于已有水分的图形中，经过调和处理，可得出色彩自然混合的效果。这是一种对画面大部分色彩形象做由淡到浓、由浅及深的过渡处理方法，是中国传统工笔画的表现技巧。其特点为画面层次感、虚实感和起伏感强，视觉效果丰富而细腻。

渲染法有薄画法和厚画法两种。薄画法是用水彩、稀释水粉等水分较足的颜料上色后，用清水毛笔染或与另一色衔接，也可依靠水色自然融合。薄画法画出的图案色彩绚丽奇妙、效果明快，适用于画背景和较大面积的纹样底色。厚画法也叫晕色法，主要使用水粉颜料，在颜色未干时，用湿毛笔将颜色慢慢染开或与其它色衔接，形成从一种颜色向另一种颜色的逐渐过渡。厚画法绘制的图案效果含蓄，变化微妙，颜色衔接较自然（图4-2-21）。

图4-2-21　渲染法　学生作品

4.2.5.7 皴染法

皴染法一般多与色块平涂结合使用，在底纸或底色上，用干毛笔蘸上不加水的颜料，然后将其蹭到画面上，类似中国山水画中的干皴法，不仅可以使色彩丰富，还能产生一种肌理变化（图4-2-22）。

图4-2-22　皴染法　学生作品

4.2.5.8 排水法

排水法是利用油水相斥的基本原理,先在创作材料上着蜡或油勾勒出图案肌理,再用水性颜料进行刷涂创造肌理(图4-2-23)。

图4-2-23 排水法

4.2.6 课堂实践

4.2.6.1 课堂实践一

设计构思:以特异形态为主的形态构成设计。

设计主题:生活中的构成,如生活场景、自然风光、社会风俗等。

设计要求:根据特异构成设计方法,设计制作特异形态构成,手绘或电脑数字绘画均可,8开统一尺寸装裱,注意工艺细致、画面整洁。

4.2.6.2 课堂实践二

设计构思:以密集形态为主的形态构成设计。

设计主题:海洋文化特色为主题,如海洋生物、海洋文化节日、海洋保护等。

设计要求:根据密集形态构成设计方法,设计制作密集形态构成,手绘或电脑数字绘画均可,8开统一尺寸装裱,注意素材的采集和归纳。

4.2.6.3 课堂实践三

设计构思:以空间形态为主的构成设计。

设计主题:以中国传统艺术为主题,如石窟艺术、传统园林、传统建筑等。

设计要求:根据空间构成方法,设计制作空间形态为主的形态构成,手绘或电脑数字绘画均可,4开统一尺寸装裱,注意传统文化主题突出,画面生动。

4.2.6.4 课堂实践四

设计构思：综合形态构成设计（空间形态构成为主，近似、发射、渐变形态为辅）。

设计主题：以中国传统艺术为主题，如石窟艺术、传统园林、传统建筑等。

设计要求：结合空间、近似、发射、渐变等构成设计方法，设计制作具有近似、发射、渐变等形态效果的空间综合构成，手绘或电脑数字绘画均可，4开统一尺寸装裱，注意工艺细致，画面整洁，主题突出，画面生动。

案例分享：二维形态作品创作过程

课堂思考：

1. 特异构成的形式有哪些？
2. 空间构成中，矛盾空间的设计原理是什么？
3. 视觉肌理创造方法有哪些？

4.3　二维形态构成数字化设计作品赏析

4.3.1　点、线、面元素数字化作品赏析

（1）自由点、线、面元素独立形态数字化作品见图4-3-1。

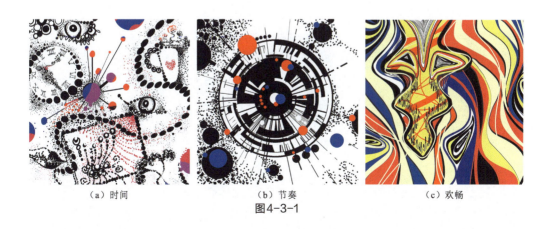

（a）时间　　　　　　　　（b）节奏　　　　　　　　（c）欢畅

图4-3-1

(d) 星际　　(e) 网络　　(f) 秋日私语

(g) 斑驳　　(h) 怒放　　(i) 轮迹

(j) 海浪　　(k) 沙滩　　(l) 漂浮

(m) 降落伞　　(n) 徜徉　　(o) 解构

图4-3-1 点、线、面独立形态设计 学生作品

（2）点、线、面元素综合形态构成数字化作品见图4-3-2～图4-3-11。

图4-3-2 舞曲 学生作品

图4-3-3 未来家园 学生作品

图4-3-4 太空想象 学生作品

图4-3-5 向往
学生作品

图4-3-6 海洋印象
学生作品

图4-3-7 宜家印象 学生作品

图4-3-8 多维空间 学生作品

图4-3-9 生活小景系列 学生作品

图4-3-10 星际对话 学生作品　　　　图4-3-11 纵横与发射 学生作品

4.3.2 规律性二维形态构成数字化作品赏析

（1）重复构成案例见图4-3-12。

（a）海洋系列

图4-3-12

第4章 二维形态构成的形式与数字化呈现

（b）麋鹿　　　　　　　　　　　　　（c）保护海洋

图4-3-12　重复构成　学生作品

（2）近似构成案例见图4-3-13。

（a）青岛印象　　　　　　　（b）海螺　　　　　　　　（c）飞天印象

图4-3-13　近似构成　学生作品

（3）渐变构成案例见图4-3-14。

（a）七色鹿　　　　　　　　（b）藻井　　　　　　　　（c）敦煌印象

图4-3-14　渐变构成　学生作品

（4）发射构成案例见图4-3-15。

（a）长安印象

（b）夜宴

（c）琵琶

图4-3-15　发射构成　学生作品

4.3.3　非规律性二维形态构成数字化作品赏析

（1）特异构成案例见图4-3-16。

（a）杨帆

（b）狮头与脸谱

（c）行进的列车

图4-3-16　特异构成　学生作品

（2）密集构成案例见图4-3-17。

（a）五月的风

（b）历史长河

（c）海底世界

图4-3-17　密集构成　学生作品

（3）对比构成案例见图4-3-18。

（a）菩提　　　　　　　（b）仙鹤

图4-3-18　对比构成　学生作品

（4）空间构成案例见图4-3-19。

图4-3-19　空间构成——宫阙系列　学生作品

第 5 章
三维形态构成的造型方法与综合形态构成设计

学习目标

了解三维形态构成的造型和组合方法，理解二维到三维转换的形态创造与变形方法，设计制作半立体、线立体、面立体、块立体，并进行综合三维形态构成设计。

导言

中国传统艺术的造型语言与秩序，在发展过程中，不断地呈现着各个时期的文化内涵。在三维形态构成造型和组合方法的学习中，将中国传统造物进行一定的分析，与西方设计方法相结合，深入理解三维形态构成造型方法的当代语言表达，推动中国传统文化活化、创意转化及创新性发展。

5.1 三维形态构成的造型和组合方法

形态是构成体系的基础，最基本的形态是由正方形、圆形、三角形组成，所有的造物都是最基本形态的分解与组合，我们称之为形态造型方法。运用加、减、乘、除、变形、扭转、分解与重构等手段，借助于诸多的形态造型方法，创造出新的立体形态。

5.1.1 三维形态构成的造型方法

5.1.1.1 造型要素

自然界中任何复杂的立体形态都是由点、线、面、体等基本元素构成（图5-1-1）。这些基本元素，通过一定的手法进行加工创造，能够形成千变万化的立体形态。从平面

到立体、从二维到三维的创造过程,可以更好地培养学生的立体空间想象能力和实际操作能力。

图5-1-1 点、线、面、体

① **点** 三维形态构成中的点,不同于几何学中的点,它不仅有位置、方向和形状,还有长度、宽度和厚度。常用的点的材料有沙粒、米粒、芝麻、小石子等。

② **线** 只要有足够长,都可以将它看作线,包括直线、折线和曲线。

③ **面** 从正面看像块,从断面看像根线,包括平面和曲面。

④ **块** 三维形态构成的块,可以是空心的,也可以是实心的;可以是几何体,也可以是自由体;可以是单元体,也可以是组合体。

5.1.1.2 认识体量

体,是指物体的体积(实体);量,只有体造成的"后果",即容积、大小、适量、重量。这些是体的物理量。除了物理量之外,还有心理量。心理量源于物理量,却又与之不同。体量呈现的"结实感""重量感""速度感"等是从本质方面去体验形态的结果,这是自然力对人的心理作用,是人与各种形态的物体接触后感应生成的(图5-1-2)。

图5-1-2 墨西哥建筑师Agustín Hernández设计的空中住宅

不同形状的体和不同程度的量,给人的视觉感受是截然不同的。棱角尖锐的体块,给人以坚硬、冷漠、难以接近的视觉心理感受;反之,圆润柔和的体块给人温柔、亲和、舒适的感觉。除了形状之外,体块的质量,也在视觉感受中起着重要的作用。

5.1.1.3 形态的组织

(1)形态力的组织

在中式公共空间设计中,每一个基本形态,都直接呈现占有空间的意图,它们看起来似乎都蓄有能量,似乎都在推进或撤回,这些占有空间的倾向如此强烈,以至于我们一看到这些形,就会产生形态力的感觉(图5-1-3、图5-1-4)。

图5-1-3 室内盒子　　　　　　　图5-1-4 琚宾设计的上海章堰文化馆

空间感不是指空隙、余白,指的是形态向周围扩张的心理空间,是一种势头,是形态给予人们的潜在的视觉、触觉和运动感,它使人们对客观存在的物理量的经验,形成既依存于物理量又有超出于物理量的心理空间。

在设计的同时,应该考虑到形态在空间中的扩张感、收敛感、重量感、运动感的冲突,才能把形态组织得更加生动且富有生命力(图5-1-5~图5-1-7)。

(2)完形和单纯化

① **形态感知心理**　是物理——生理——心理的过程。

② **相似模式与同一性**　人们识别形态的基本点,是把形象从背景中区分出来,如果区分不出来,形象含混不清,认知的过程就不复存在。

识别形态的第一种模式是相似模式,个体的个性暂时缺失,相同因素加强了个体之间的联系,心理过程单纯化,形态便于理解,即同一性原理。

同一性形态具有调和的特点,使形态处于安定的状态,产生一种理性的美。

图5-1-5　AQSO arquitectos事务所设计的肖荻奇酒店

图5-1-6　伊朗设计师LYX arkitekter设计的
Brutalish House

图5-1-7　卡拉特拉瓦建筑事务所
设计的迪拜世博会阿联酋馆

③ **接近模式和连续性**　指连续性局部的变化与整体之间的内在关系。连续循序的变化使形态每一个局部变得不可或缺，因此强化了部分与整体之间的联系，使整体形态单纯化。

④ **趋和模式和一体感**　指部分代表整体，是整体形态区域的单纯化，从而形成一体感。

5.1.1.4　造型方法

（1）加法造型法

加法是数学的运算方式，是两个或几个数相加的和的计算方法。构成设计中，加法指的是两个及两个以上的形态堆加，借用造型艺术的"加法"，将两个或两个以上的正形或者负形的相加的形态，组合成新的形态的造型方法。

（2）减法造型法

与加法正好相反，是两个或几个数的差的计算方法。构成设计中，减法指的是正负形的共存现象，相遇的基本形态的相切、相互压叠或覆盖，组合成各种新的造型方法。

（3）乘法造型法

乘法是几个相同数量的数连加的简便运算方法，最简单的乘法是正整数的乘法。构成设计中，乘法造型法，所体现的是多个正形的重复组合的方法。

（4）除法造型法

除法是乘法的逆运算，即从一个数多次减去相同的数的简便方法。构成设计中，除法造型法，所体现的是一个形态准确地一分为几的组合方法。

常用的这几种造型方法见图5-1-8。

（a）加法造型　　　　（b）减法造型　　　　（c）乘法造型　　　　（d）除法造型

图5-1-8　几种造型方法

（5）分解重构造型法

分解重构造型法，是将一个基本形态，解体并分解成为不同的形态，然后再将分解下来的形态进行各种组合，形成与原有形态不同的新形态。这是创造新形态的一个非常好用的方法，可以利用此方法，多角度地创造出各种新的表达方式和设计方案。当然，前提条件是创作者应该具备基本的审美能力和艺术素质，这直接决定了分解重构的艺术审美形式（图5-1-9）。

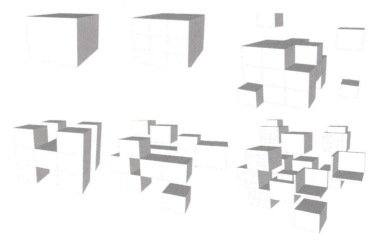

图5-1-9　分解重构

5.1.2 制作成型方法

不同材料的造型，制作方法不同。形态构成的大部分作业要求是以纸板为主，纸板包括铜版纸、卡纸、瓦楞纸等，以及各种不同材料的展现。由于纸板设计具有丰富的可塑性，更能开阔学生的立体思维能力的建构。因此，这里介绍的是形态构成的制作成型方法（图5-1-10），主要是以纸板造型为主。

图5-1-10 制作成型方法

（1）切割

对于三维形态造型来说，成型的加工主要从切割开始。根据材料不同，有所区别，可以使用刀具、切线、切割锯等。一般常用的纸板类的材料，主要采用刀具，然后再通过折叠、弯曲、错位、翻转、借位、插接和粘贴等方法，使之固定与成型。

（2）折叠

折叠是最常用的造型制作成型方法。"折叠"出造型的框架结构，运用纸张对折的方式，调试折叠的角度，可水平、可垂直、可斜角、可弯曲。折叠制作中，为了保证折叠后做工精细，折痕必须借助工具，例如直尺、圆规等工具。如果有设计的手绘痕迹，可以反过来进行折叠，以保证做工整洁。

（3）弯曲

弯曲是常用的造型制作成型方法。通过纸张弯曲做出想要的形态，不需要切线和划痕。弯曲的做法（图5-1-11），可以结合曲卷、挤压、拉伸等方法，需要进行固定，才能完成所需要的形态设计。固定方式，可以是插、黏接、钉等。

图5-1-11 弯曲

（4）连接与粘接

连接与粘接，是固定形态和保证形态造型质量和效果的方法。"连接"与"粘接"对于造型来说也是有技巧的。"连接"一般指两张纸不用胶水可以固定和连接的方法，可以结合插接、缠接、编结等方式（图5-1-12）。粘接是使用各种胶来进行连接的方法。

普通的透明胶，外漏在外面，影响美观。胶棒、胶水和双面胶，对于弯曲有力度的造型，很难粘接，保持时间不长久。因此，应用时需要提前进行市场考察，选取高强度的胶。

图5-1-12　连接与粘接

5.1.3　基本概念元素、美学原则与立体视图

三维是相对于二维而言的另一个空间体系。三维既是坐标轴的三个轴，即X轴、Y轴、Z轴，其中X表示左右空间，Y表示前后空间，Z表示上下空间（不可用平面直角坐标系去理解空间方向）。在实际应用方面，一般X轴用来形容左右运动，而Z轴用来形容上下运动，Y轴用来形容前后运动，这样就形成了人的视觉立体感（图5-1-13）。三维形态构成设计，指的是空间三个维度的形态构成设计，需要掌握基本概念元素、美学原则与立体视图。

图5-1-13　坐标轴

5.1.3.1　基本概念元素

（1）位置

位置是指物体所占有的地方。在形态构成设计中，就特定物体的位置而言，一般用上、下、左、右、前、后这些词汇来描述位置（图5-1-14）。

（2）方向

在现实生活中，方向一般指东、南、西、北的方位。在三维形态构成设计中，方向指立体的三个基本方向：水平、垂直、纵深，分别由长度、高度和深度来表示（图5-1-15）。

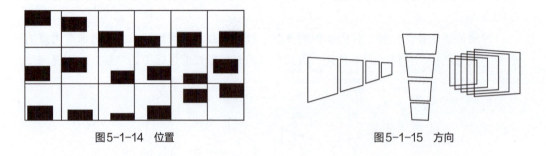

图5-1-14　位置　　　　　　　　　　　　　　图5-1-15　方向

（3）空间

空间是物体存在的一种客观形式。空间分实空间与虚空间（图5-1-16）。一般情况下，人们将看得见的物像称为实空间，是指真实可以度量的，具备长度、高度和深度的物理空间。物像以外的空间称为虚空间。

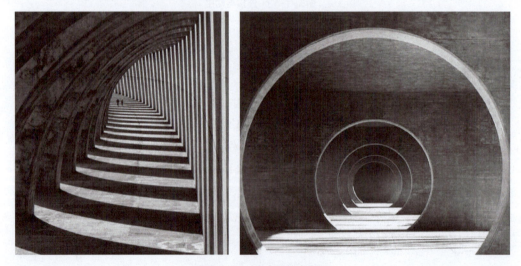

图5-1-16　实空间与虚空间

"形态"有时可以是实空间，也可以是虚空间，在形态构成设计中，要同时考虑到形态与空间环境或背景的关系。实空间和虚空间是空间组成的一部分，所谓虚空间包括虚的物理空间与虚的心理空间。虚的物理空间是由空间中的"虚"和"无"构成。作为物理空间的"实"空间，我们一般称之为"积极"空间，而作为物理空间的"虚"空间，我们一般称之为"消极"空间。虚空间也称为"空白空间"，虚空间运用得好，有时会成为三维形态设计中最突出、最令人瞩目的部分。人们往往注重空间形态的处理，而忽视了空白位置的经营。

心理空间，指的是人类的心理活动体现在空间上的效应。作为形态"场"的心理空

间，这些现象被大量地应用到艺术创作中，主要注重对于形态"场"的空间距离的心理感受（图5-1-17）。例如，京剧中"三五步行遍天下，七八人百万雄兵"，就是对心理空间的应用；绘画与平面设计中的疏与密，则是对形态的物理（场）空间的应用；雕刻艺术与建筑艺术，则存在着空间的"虚"空间与"实"空间的流动和转换。

三维形态构成课的核心与重点，就是训练学生对于三维空间的实空间和场域的关系、虚空间和二者的组合规律的认识，以及基于立体空间的创造性想象能力和表现能力的训练与培养。

（4）时间

时间也是物体存在的一种客观形式，是物质运动过程的持续性和顺序性，是不依赖

图5-1-17　空间

于人的意识存在的客观实在，是同运动着的物质不可分割的，是永恒的。没有脱离物质运动的空间和时间，也没有不在空间和时间中运动的物质。空间和时间是无限与有限的统一，时间与空间是并存的，是彼此联系和不可分割的。

时间是造型艺术的第四维，多体现在动态造型艺术中。例如，电影、电视、戏剧等一些动态的造型艺术，能够体现时间的场景。对于一些静态的造型艺术来说，不存在"时间"元素。造型艺术中的时间，可以分为"内"时间和"外"时间，所谓"内"时间是指在造型活动中的时间元素，是造型艺术组成部分之一；所谓"外"时间是指欣赏造型活动或者作品的时间。

在形态构成设计中，时间体现在不同的三维立体形态在序列上的持续排列，以及对于形态构成设计作品整体欣赏过程的持续与延续上。

（5）重心

重心是指物体各部分所受的重力合力的作用点，这个作用点叫做这个物体的重心。在物体内部各部分所承受的重力可以看作平行力的情况下，重心是一个定点，与物体所在位置和如何放置无关。对于一般物体求重心的方法，是从物体上任意选取一个点（如图5-1-18中所示的A点），将物体悬挂后，其重力作用线一定与悬挂线重合，再选取一个不在刚才那条线上的点（如图5-1-18中所示的C点），将物体悬挂起来，这两条悬挂线的交点（如图5-1-18中所示的O点）就是物体的重心（图5-1-18）。

图5-1-18　重心

重心，这个元素在二维形态构成中也存在。只是在二维形态构成中，重心一般不是真正的物理重心，而是心理重心。在二维形态构成中，即使重心位置不对也只是在视觉上

感觉不舒服，而不会产生致命的影响。然而在三维形态构成中，如果重心位置不对，立体就会倒塌，产生不可挽回的影响。所以，在三维形态构成中重心是十分重要的关系要素，每一个作品都要考虑并处理好重心。

5.1.3.2 美学原则

三维形态构成是一个视觉、触觉相结合的艺术，美学原则和设计艺术拥有相通的一面（图5-1-19）。即应遵循以下法则：单纯性、对称与均衡、对比与协调、稳定与轻巧、次序性与比例、多样与统一、节奏与韵律。

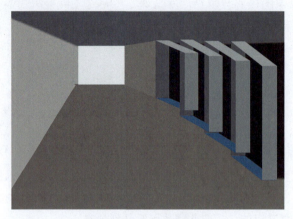

图5-1-19　三维立体

（1）单纯性

三维形态构成是一个将材料进行加工，获得具有视觉效果的新形态的过程。这形态是否具有易识性、简洁性、次序性和单纯性，是一个基本原则和首要原则。

（2）对称与均衡

在三维形态构成中，我们更多的是追求一种动感的美，即常打破过于严肃、条理的格局，以形的大小变化、材质变化、色彩变化等达到一种新的平衡，创造新的视觉效果。

（3）对比与协调

对比与协调，本身就是一对矛盾，前者突出事物的对立因素，个性鲜明化；而后者强调共性的因素，和谐协调。

① 常用的对比形式有：

a. **形体对比**　　如曲直、上下、长短、虚实等。

b. **材质对比**　　如软硬、光糙、洁脏等。

② 构成的主要对比与调和的关系有：

a. **线型的主要对比与调和**　　如曲直、长短、粗细等。

b. **形体的对比与调和**　　如方圆、大小、多少等。

c. **方向的对比与调和**　　如正与斜、水平与垂直等。

d. **材质的对比与调和**　　如软硬、光粗等。

e. 实体与空间的对比与调和　前者封闭、厚实、沉重；后者通透、轻巧。

f. 色彩的对比与调和　如色相、纯度、明度等。

（4）节奏与韵律

节奏是音乐的术语。《礼记·乐记》："乐者，心之动也。声者，乐之象也。文采节奏，声之饰也。"音乐的节奏是指音乐运动中音的长短和强弱。自然界或人文艺术界因变化而丰富多彩，包括高度、宽度、深度、时间等多维空间内的有规律或无规律的阶段性变化，简称节奏。韵律，不只存在于诗调和音乐中，也存在于其它的艺术媒介中，如舞蹈、美术、建筑、摄影、艺术体操和一些体育项目等。韵律是构成系统的诸元素形成系统重复的一种属性，也是使一系列大体上并不相连贯的区域，获得规律化的方法。

节奏是指一切造型要素有次序、有规律的变化（图5-1-20）。韵律是使节奏具有起伏、急缓的变化。在三维立体形态构成中，我们常做重复、渐变、交错、起伏、特异的韵律变化（图5-1-21）。

图5-1-20　节奏

图5-1-21　韵律

（5）秩序

在汉语中，秩序是由"秩"和"序"组合而成。在古代，"秩"当常度（常规）解释，"序"为"次序"的意思，"秩"和"序"都有"常规和次序"的含义。秩序指的是在自然和社会现象及其发展变化中的规则性、条理性。从静态上来看，秩序是指有条理、有规则、不紊乱，从而表现出结构的恒定性和一致性，形成一个统一的整体（图5-1-22）。就动态而言，秩序是指事物在发展变化的过程中表现出来的连续性、反复性、可预测性与组合性。

高秩序性易给人单纯化的印象，恰当的比例更能体现秩序的规律性。依据不同的比例进行形态的设计与组合，可以形成不同的空间秩序与序列变化。如运用等差数列比、等比数列比、黄金分割比等的方式，达到不同的秩序变化。

① **等差数列比**　$a_n-a_{n-1}=d$（n 为正整数，公差 d 为常数），即某一要素或多要素按一定数额的递增或递减变化。

② **等比数列比**　$a_n/a_{n-1}=q$（n 为正整数，q 为公比），即构成要素中的某些要素按一定倍数的关系变化。

a 是一个常数；n 是代表随意一个正整数，在公式中称第 n 个数。

③ **黄金分割比**　1∶1.618，常用于确定一个形的长和宽的关系。

图5-1-22 秩序

在形态构成设计之中，秩序体现在立体空间组合的规则性方面，即立体的形态、大小、间隔、色彩等要素的规则性，相同或者不同的要素的有序排列和规则的配置与组合。有秩序的立体组合清晰且稳定，而无秩序的立体组合混乱。

5.1.3.3 立体视图

创造三维形态，需要了解立体三维视图的相关概念，并深入解读。

（1）基本视图

基本视图，是制图中的知识，是从某一方向观察形体，以正投影的方法画出的反映形体的形状和结构的图形。

三维形态的视图（图5-1-23），从上、下、左、右、前、后六个方向，采用正投影法画出投影图，即主视图、俯视图、左视图、右视图、仰视图，从图中可以看出视图的相互关系（图5-1-24）。

图5-1-23 三维视图

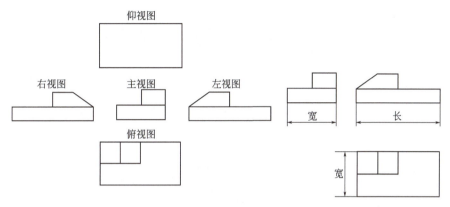

图5-1-24 基本视图

常用的三种视图是主视图、侧视图、俯视图。

① **主视图（正立面图）** 前面观察物象为主视图，主视图又称正立面图。

② **侧视图（侧立面图）** 侧面观察物象为侧视图，即左视图或右视图。侧视图又称侧立面图，即左侧立面图或右侧立面图。

③ **俯视图（平面图）** 顶部观察物象为俯视图，俯视图又称平面图。

任何一个立体物象，都可以分解成若干个平面视图，从不同的角度观察立体物象，可以得到该物体的不同视图。

(2) 剖视图

① **剖视图的概念** 采用剖切平面，将物象剖开，切面进行正投影，即为剖视图，剖视图可以识别图纸，清晰、准确地表达物象内部的形态和结构。

② **剖视图的种类** 剖视图分为全剖视图、半剖视图、局部剖视图，指的是用剖切平面将物象全部剖开，或者剖切一半，或者剖切局部，明确内部的结构（图5-1-25、图5-1-26）。

图5-1-25 剖视图

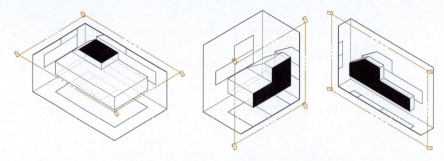

图5-1-26　全剖视图、半剖视图、局部剖视图

③ **画剖视图注意事项**

a. 剖切符号。它表示剖切的位置,用粗实线画。如果剖视图不在剖切符号箭头所指的方向时,还要在剖切符号的边上注上序号(图5-1-27)。

图5-1-27　剖切符号

b. 剖视图的断面。要画出相应的断面符号。

c. 在剖视图上,尽可能不画虚线。

(3) 轴测图

① **轴测图的概念**　在一个投影面上能同时反映出物体三个坐标面的形状,形象逼真,富有立体感,即轴测图。设定的 X、Y、Z 三坐标上的物象的绘制,在轴测图设计方案中常用(图5-1-28)。

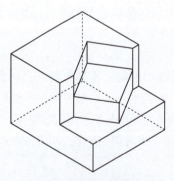

图5-1-28　轴测图

② **轴测图的种类及其画法**　轴测图因设定的 X、Y、Z 三坐标的角度不同,画法不同。因有的坐标角度是小数,在角度量取等方面不方便,故在此主要讲述常用的两种轴测图的画法。

a. 正等轴测图 正等轴测图是常用的一种方法。正等轴测图的轴间角度（图5-1-29），即 X、Y、Z 三坐标之间的角度均为120°，如同我们正对着墙角观察一样。

b. 斜轴测图 斜轴测图一般分为三类：斜等轴测图、斜二轴测图、斜三轴测图。常用的是斜二轴测图（图5-1-30）。常用的斜二轴测图的各轴间角度分别为：XZ 轴间角为90°、YZ 轴间角为135°、XY 轴间角为135°。各轴间角度是在 Y 轴上的尺寸要乘以0.5个单位，说明在 X、Z 轴上同样的尺寸会在 Y 轴上缩短为原长的0.5个单位。

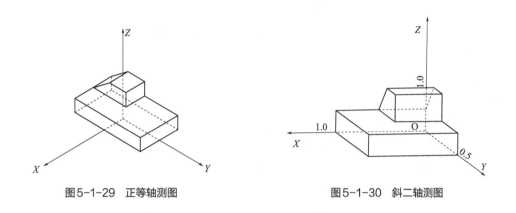

图5-1-29 正等轴测图　　　　　　　　图5-1-30 斜二轴测图

总之，轴测图的特点是具有俯视的感觉，突出了物体的顶部，常用于多个建筑及建筑内外环境的表现。轴测图有一定的空间感，在一定程度上反映了形体的整体视觉效果。可以度量和标注尺寸，相对容易画，也易于接受，因此广泛用于建筑、室内、景观的鸟瞰图和室内整体设计的表现图。

课堂思考：

1. 三维形态构成的要素，如何来表达形态力？
2. 创造新的形态的真谛是什么？
3. 从中国传统语言的角度，理解美学原则。
4. 掌握立体视图的画法。

5.2 二维到三维转换的创造与变形

5.2.1 二维到三维转换的创造

由二维到三维的转换（图5-2-1），是二维造物到三维造物的转换的创造。二维到三维的造物创造，需要在基本形态的基础上，总结优秀作品的精髓，运用各种创造方法，

进行创造与变形，结合材料多实验与多实践。

图5-2-1　点、线、面、体、空间

5.2.1.1　创造与创造性思维

关于立体三维空间形态的创造，涉及两个方面，即创造与创造性思维。创造是人与动物的主要区别之一，人类能够按照自己的意图去改造客观世界，使得客观的规律性与自身的目的性相统一，创造产生了人类的精神文明和物质文明。人类在创造过程中应以积极的态度，用现有的经验和方法重新审视问题。

创造性思维是人类思维活动的精髓，主要以思维的发散性为特征，是人类在探索自然未知领域的过程中，打破常规、积极探求新知识的思维活动。对于形态的创造，创造性思维是建立在创造灵感和创造实施的阶段上进行的。创造性思维对最终立体形态的面貌及特色产生直接影响。立体空间形态的创造，主要通过对创造性思维的运用，从而更好地为三维立体空间服务。因此，必须将所学知识综合地、灵活地应用，创造力才能得以实现，创造性思维才能促成实际作品。初学者应充分调动思考的积极性和探索知识的欲望，打破传统思维定式，以不寻常的眼光审视事物，从而获得解决问题的能力。

5.2.1.2　空间形态的塑造

空间形态的塑造，是从大自然界与日常生活中摄取灵感，抽取主要特征进行归纳，进行创意转化与推演设计（图5-2-2）。将设计灵感通过特定的手段表现出来，这依赖于设计者对空间形态的各种可能的尝试与体验。材料的合理应用以及对操作技巧的把握，需要运用设计程序来合理规划。近年来，新材料新技术的开发与运用，也为设计者的构思设计与制作提供了便利。非实体形态，可以利用影像、灯光、多媒体等创作出更多的空间形态。

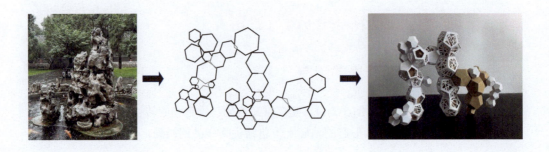

图5-2-2　自然形态的创意转化

5.2.2　变形的造型法

5.2.2.1　适形造型

无论用的是什么材料以及采用什么构成形式，都要对物体进行形态的变形。变形，属于造物学，是形态造物的创造方法，它是人类发展历程中早期美术绘画以及工艺美术方面常用的一种造型手法。在设计中，讲究"适形造型"的造型方法，是变形造型方法的一种。最初的图案设计（图5-2-3），如适合纹样，应用在各种设计中，进而产生变形的"适形"形态。

图5-2-3　1970年何家村出土的鸳鸯莲瓣纹金碗

在美术创作中，南齐时画家谢赫在其著作《古画品录》中，归纳整理出的"六法"，分别为：气韵生动、骨法用笔、应物象形、随类赋彩、经营位置、传移模写。其中的"应物象形"，讲求的就是对于所摹写的对象的形似，同时还要注意"适形造型"。"适形造型"这种造型方法在我国绵延几千年，在工艺美术造型领域，特别是在世界上既古老又现代的民族工艺美术（图5-2-4）和绘画艺术的创作过程中（图5-2-5、图5-2-6），都

有适形造型。在现代绘画造型艺术中"变形造型方法"十分流行,这主要是部分艺术家,在创作中借鉴古代或者近代各国民族艺术的变形方法,创作出大量的优秀作品。

图5-2-4　鎏金飞狮纹银盒(联珠纹+飞狮纹+宝相花纹+石榴花纹+绳索纹等)

图5-2-5　宋徽宗赵佶摹唐代仕女画画家张萱的《虢国夫人游春图》,现藏于辽宁省博物馆

图5-2-6　宋徽宗赵佶书法字画《瑞鹤图》,绢本设色,现藏于辽宁省博物馆

5.2.2.2　二维到三维的转换与变形

(1) 基本几何形体

人们日常接触的三维立体形态,千变万化。各种形态的体,是实体和虚体的结合体。实体的形态是客观存在的,犹如平面思维中的正形;虚体的形态是伸手摸不到的,犹如平面思维中的负形。各种立体形态的创造,需要引导学生完成由二维到三维的转换,在二维的平面图中,通过点的移动、线的移动、面的移动和体的转换,达到二维到

三维的转换与创新（图5-2-7）。

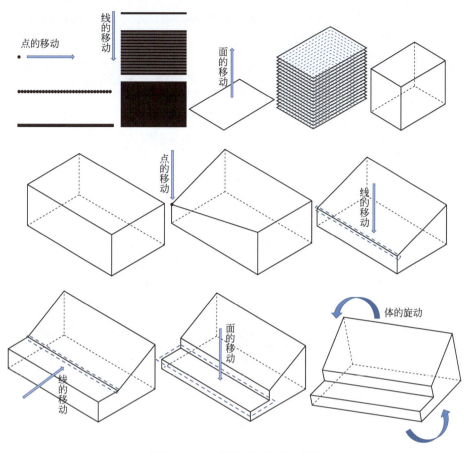

图5-2-7 二维到三维的转换与创新

二维到三维的
转换与创新

（2）形态的加工

设计的过程就是一个从组合到分割，或者从分割到组合的过程，通过对基本形态的分割拆解、变化拼接组合，形成千姿百态的造型。

变形，是将规则的实体造型或原材料进行异化变形处理，主要指由二维到三维的转换过程中，进行扭曲、卷曲、挤压、倾斜、膨胀、盘绕等操作，使单调的形体变成复杂生动的形态，使平面形态变为曲面形态、凹凸面的形态，让立体造型更丰富。对物体进行变形的时候，应该注意两点：整体动势、线性走势与棱角处理。具体的变形方法如下。

① **扭曲** 扭曲是通过力量对块体的作用，使块体产生变形的方法。扭曲的块体具

有强烈的力量感和动势（图5-2-8）。例如，2010年上海世博会的俄罗斯馆（图5-2-9），略经过扭曲的建筑形态，就给人一种动势和体量感。与其相似的建筑形态，如波兰索波特市的变形屋（图5-2-10），将整个建筑都设计成扭曲的形态，大大增加了建筑的趣味性。

图5-2-8 扭曲

图5-2-9 2010年上海世博会俄罗斯馆

图5-2-10 波兰索波特市的变形屋

② **膨胀** 膨胀是由内部力量作用对外部形态产生的冲击和挤压（图5-2-11）。膨胀的块体具有很好的视觉冲击力，也有一定的弹性和膨胀感，如日本东京国家艺术中心（图5-2-12）的建筑就是用这种手法建成的。

图5-2-11 膨胀

图5-2-12 东京国家艺术中心

③ **倾斜** 倾斜是块体在水平方向产生一定的角度，倾斜块体给人强烈的不稳定感和位移感（图5-2-13）。西班牙马德里的Gate of Europe倾斜摩天大楼，就是一个倾斜的块体形态（图5-2-14）。

图5-2-13 倾斜

图5-2-14 Gate of Europe 倾斜摩天大楼

④ **折曲** 物体切割后，重新塑形的方法有折曲、弯曲、拉伸、插接等。其中，折曲和弯曲是最常见的造型方法。

折曲对材料的选择有一定的要求，通常选用有一定柔韧度，且不易被折断的纸张或塑料作为折曲对象。折曲的好处是只需将平面折叠，就可以创造出栩栩如生的立体形态。学生亦可以选择卡纸作为平时的练习材料，将面材按照一定的角度折曲，形成一定深度的立体空间形态。运用折曲的方法可以产生正方体、多面体、椎体、柱体等多种立体形态（图5-2-15）。

图5-2-15 方体、柱体、多面体、椎体

⑤ **弯曲** 弯曲是重复的面自然地、有秩序地衔接在一起。曲面的体量感较强，面线的虚实层次更加丰富。弯曲手法与折曲比起来则更具自然韵律，更加符合人类的审美标准。常见的弯曲手法主要有：对角弯曲、对边弯曲、以中心弯曲、多重弯曲等（图5-2-16）。

⑥ **压曲** 压曲是材质在外力的作用下发生质的改变。压曲通常用于材质表面切割后的形体再加工。利用压曲的方式，对二维平面施加纵深方向的力量，压入形体内部空间，从而在表面上产生凹凸起伏的变化。压曲通过对材质进行特定方式的解构重组，将

图5-2-16 弯曲

第5章 三维形态构成的造型方法与综合形态构成设计 **147**

二维空间转变为三维空间模式，使立体作品具有反复作用于力的方向上的优势。在日常生活中，对压曲加工的运用多表现在柱体造型中（图5-2-17）。

图5-2-17 压曲

⑦ **皱褶** 皱褶主要是指建筑的表面采取压缩、挤压等方式，使建筑的表面看起来不平整，不圆滑，有起伏感的手法（图5-2-18）。

图5-2-18 皱褶

⑧ **畸形** 畸形是指规则的设计中出现的不规则。通过变形、重叠、消减或打碎等，一个形将变化成异形（图5-2-19），少量应用时会十分引人注意。如果畸形控制在限定

图5-2-19 畸形

范围内，可以创造出趣味中心。畸形带来运动和震动，将构图从单调中解放出来。当畸形规则应用到全部构图中时，原有的规则可能会完全改变，甚至在一个或多个区域变成混乱。在这种情况下，畸形会影响到设计的统一性。形的任何一种属性的改变都可能产生畸形，如形状、大小、颜色、质感、位置和方向等。

(3) 加法创造

① **堆砌组合**　如砖石、积木搭建般的组合（图5-2-20）。

② **接触组合**　接触与分离搭配的组合（图5-2-21）。

图5-2-20　堆砌组合

图5-2-21　接触组合

③ **贯穿组合**　插接、外凸、拉伸等穿插在一起的组合（图5-2-22）。

④ **嵌入组合**　镶嵌变化的组合方式（图5-2-23）。

图5-2-22　贯穿组合

图5-2-23　嵌入组合

⑤ **填充与包裹组合**　填充饱满、包裹在一起的组合（图5-2-24）。

(4) 减法创造

将生活中的各种造型进行提炼，运用到形态构成设计之中，可以通过内凹、外凸、挖孔、镂空等方式表达。

① **内凹改变物体的形态**　内凹是受到外力挤压或内力收缩后，产生形态变化（图5-2-25）。

图5-2-24 填充与包裹组合

② **外凸改变物体的形态** 外凸是块体受到反向表达，产生的形态变化（图5-2-26）。

图5-2-25 内凹　　　　　　　图5-2-26 外凸

> **课堂思考：**
>
> 1. 掌握二维到三维转换的创造方法。
> 2. 理解并掌握形态的变形方法。
> 3. 梳理早期美术绘画、工艺美术中常用的造型手法，思考如何进行当代语言的表达。

5.3　三维形态构成的组合方法与空间实践

5.3.1　半立体

5.3.1.1　半立体形态构成的概念与材料

（1）半立体形态构成的概念

半立体形态构成，又称二点五维形态构成，它是介于平面和立体之间的一种浮雕效

果，是半立体形态的组合。半立体形态构成是利用平面材料加工或利用切线折合等方法，进行空间变化，形成半立体化造型的设计方法。

(2) 常用材料

常用材料有各种纸材、木材、石膏、泡沫塑料、水泥、金属板、海绵、陶土和瓷泥等。其中，纸具有质轻而软、易加工的优点，是课堂教学最常用的材料。

5.3.1.2 半立体加工制作方法

半立体的加工制作，主要以纸板为主，另有综合材料。

(1) 表面加工

① **加纹** 用笔杆、刀背等工具在纸的背面进行刻划，使其表面形成丰富的纹理。

② **起毛** 用工具或手指在纸面上进行刮、抓、磨、撕等，形成毛糙效果。

③ **黏附** 在纸面上刷上黏结剂，撒上细小纸片、沙粒、蛋壳等。

④ **凹凸** 在纸背后垫上凹凸起伏纹样的物品挤压而成等。

(2) 变形加工

① **折** 包括直线折、曲线折，可进行单折、重复折、反复折或多方折。注意刀口的长度和形状，折线之前需用硬笔刻痕，以使折线流畅挺拔（图5-3-1）。

图5-3-1 折 学生作品

② **曲** 可分为三种方法：

a. **弯曲** 一般用大头针或图钉等将弯曲形的两端固定，使其弯曲。

b. **卷曲** 如用笔或木棍等将纸向同一方向搓动，使其发生变形，抽出笔或木棍即可。

c. **折曲** 有封闭式和开放式两种类型。注意在划折线曲线刻痕时，需借用圆规、曲线板等做导轨，使线条流畅挺拔（图5-3-2、图5-3-3）。

图5-3-2　弯曲、卷曲、折曲

图5-3-3　弯卷折曲结合　学生作品

③ **切**（图5-3-4）可分为三种形式：

a. **切正形**　如剪纸。

b. **切负形**　通过剪切，获得正形，留在纸上的形称之为负形。切负形在加工工艺上也称为开窗。开窗可以设计成特定的文字和图形，一方面增加了纸品设计的空间感，同

图5-3-4　切折结合　学生作品

时也强调了特定的文字图形，在纸品设计中应用非常广泛。

c. **切形** 常配合其它加工方法而获得丰富的立体形态。

④ **组** 它是一种单个体发展为多个体的形态构成方法。注意选用具有一定强度和厚度的纸材，单元体可以是几何体或自由体。

⑤ **接** 包括粘接、插接、编接等形式（图5-3-5）。

图5-3-5　粘接、插接、编接　学生作品

⑥ **混合** 综合运用以上立体加工方法，如切加折、折加曲、切折加组等（图5-3-6）。

图5-3-6　混合　学生作品

（3）单体的设计

在纸上切开一个或多个刀口线，利用刀口和纸材的可折叠特点，灵活地改变平整的表面，从而产生具有个性的凸凹形状，形成半立体的浮雕效果（图5-3-7）。主要切割形式有：

① **一刀多折** 注意刀口的位置、长度、线型和折线的线型，以及整个画面的基调等。

② **两刀多折** 注意刀口的形式、折线的线型及画面的基调、均衡性等。

③ **多刀多折** 注意刀口的排列、折线的线型及画面的单纯性。

④ **不切多折** 注意整个画面的基调，如线型全为直线折、全为曲线折或曲直结合，以直线为主或以曲线为主等。

⑤ **不切只压** 注意找适合的有凹凸起伏的硬物（如硬币、印章、模板、钥匙等）及构图（如重复式、渐变式、发射式、螺旋式、特异式、自由式等）。

（4）纸板的浮雕制作

纸板浮雕是在一定光线下能呈现出明暗关系的一种形态，有较强的体积感。常用的

图5-3-7　单体的设计　学生作品

设计方法有：

① **展开法**　首先确定单体的形式，进行多切多折或不切多折，然后再按各种构图形式（如二方连续、四方连续或重复式等）进行展开，构成浮雕式（图5-3-8）。

图5-3-8　展开法　学生作品

② **骨架法**　先将纸材折叠成各种骨架形式，然后再进行二次加工。如在骨架线或面上，进行切、折、刻、开窗、插接、黏附等，使之产生立体效果（图5-3-9）。

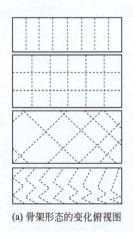 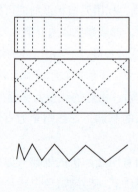

(a) 骨架形态的变化俯视图　　(b) 骨架距离的变化俯视图、侧视图　　(c) 骨架起伏的变化俯视图、侧视图

图5-3-9 骨架法 学生作品

③ **蛇腹折法** 是一种连续的折叠方法,形态呈蛇鳞状。显著特点是所有的折线为平行线(图5-3-10~图5-3-12)。

基本单元为有序地打波浪线、山折线和谷折线等。

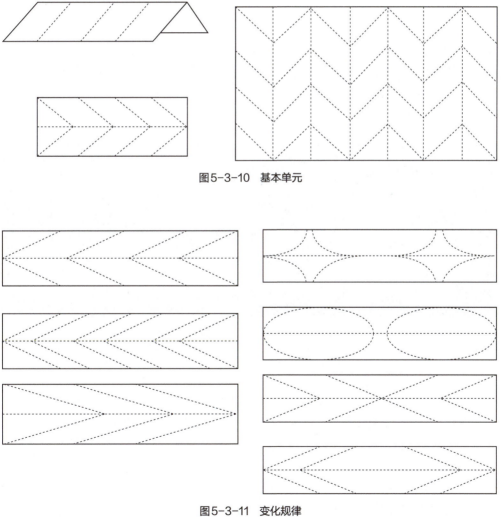

图5-3-10 基本单元

图5-3-11 变化规律

第5章 三维形态构成的造型方法与综合形态构成设计

图5-3-12　蛇腹折法　学生作品

变化规律有：

a. 折线之间距离的变化

b. 折线与山脊线的夹角变化

c. 折线的方向变化

d. 折线的线型变化

④ **自由组合法**　是综合利用立体形态构成的加工方法进行浮雕形式的设计制作。如切、折、曲、粘、组、插等加工手段的综合运用，即重复、渐变、发射等构图形式的综合运用。

这种形式多用来设计具象或抽象的浮雕形式（图5-3-13）。

图5-3-13　自由组合半立体设计　学生作品

5.3.1.3　课堂实践

设计构思：命题引导，主题为外墙半立体形态构成设计。

设计主题：学生搜集国内古建筑内外墙立面、装饰墙立面等资料，传统的、当代的皆可，通过调研、查阅下载资料等方式，研究各种半立体形态的做法，随后自行设计半立体形态构成设计。

设计要求：手绘草图，手工制作。

学生优秀作品案例见图5-3-14～图5-3-18。

图5-3-14　自由组合　装饰墙设计　学生作品

图5-3-15　城市意象　学生作品

图5-3-16　窗的记忆　学生作品

第 5 章　三维形态构成的造型方法与综合形态构成设计　　**157**

图5-3-17 中国剪纸的活化 学生作品

图5-3-18 装饰墙 学生作品

5.3.2 线立体

5.3.2.1 线立体形态构成的概念与材料

（1）线立体形态构成的概念

线立体形态构成，是由决定长度特征的形态的组合。线是最富有情感的表达方式，如可以表达轻、重、缓、急。运用材料的不同，呈现不同的造物情感。

（2）常用材料

能够表达线性语言的材料，都可以应用，如线条、木条、竹条、铁丝、吸管、棉签、牙签、火柴棒、笔、塑料管、毛线、尼龙线、棉线等材料。

5.3.2.2 线立体组合方法

（1）硬质材料组合方法

硬质材料组合方法分为：框架式构成、桁架式构成、垒积式构成、自由式构成。

① **框架式构成** 形态的骨架作为基本单元，基本单元体为立方体，框架构造要注意

材料的粗细和长度。造型上，线材的组织在视觉上产生疏密层次与秩序感（图5-3-19）。

单元体的变形方法有：a. 线的增加；b. 线的减少；c. 线型的变化（如直线变为曲线或折线）；d. 线的移位。

确定单元体后的组合方法有：a. 顶点与顶点的连接；b. 线与线的完全重叠或部分重叠；c. 插接，即一个形体插到另一个形体中；d. 连接方法有：粘、钉、绑和插等。

图5-3-19　框架式　学生作品

② **桁架式构成**　指的是桁架梁，是一种梁式结构。常用于大跨度的厂房、展览馆、体育馆和桥梁等公共建筑中。由于大多用于建筑的屋盖结构，桁架通常也被称作屋架。单元体的变化方式与框架式相同，确定单元体后的组合方法也与框架式相同（图5-3-20）。

图5-3-20　桁架式　学生作品

③ **垒积式构成**　将材料进行垒置、堆积而成的立体形态。运用重复、渐变、发射等方式进行的立体空间形态（图5-3-21）。

④ **自由式构成**　构成的组合方式相对自由、随意，形态的要求更高，注重外形态的整体走势、韵律与节奏美感（图5-3-22）。

第5章　三维形态构成的造型方法与综合形态构成设计　　**159**

图5-3-21 垒积式 学生作品

图5-3-22 自由式 学生作品

（2）软质材料组合方法

① **有基架的软材形态构成** 特点是本身不具有占据空间表现形体的功能，但可通过线群的聚焦表现出面的效果，再利用多种面加以包围，形成一定封闭式的空间立体造型（图5-3-23）。

图5-3-23　软材形态线立体　学生作品

② **结索形态构成**　利用毛线、绳索等软性材料，进行打结、编织等处理手法而形成的装饰性效果（图5-3-24），常用来表现壁挂或吊饰等。

图5-3-24　软材形态立体　学生作品

5.3.2.3　课堂实践

设计构思：以线立体形态为主的构成设计。

设计主题：以城市记忆、聚、融合、和而不同等为主题，运用线立体的造型方法，结合生活中的各种场景，进行构思与创意设计。

设计要求：用所讲述的方法进行设计与制作，注重线的动势与速度、力感与情感的表达。学生优秀作品案例见图5-3-25。

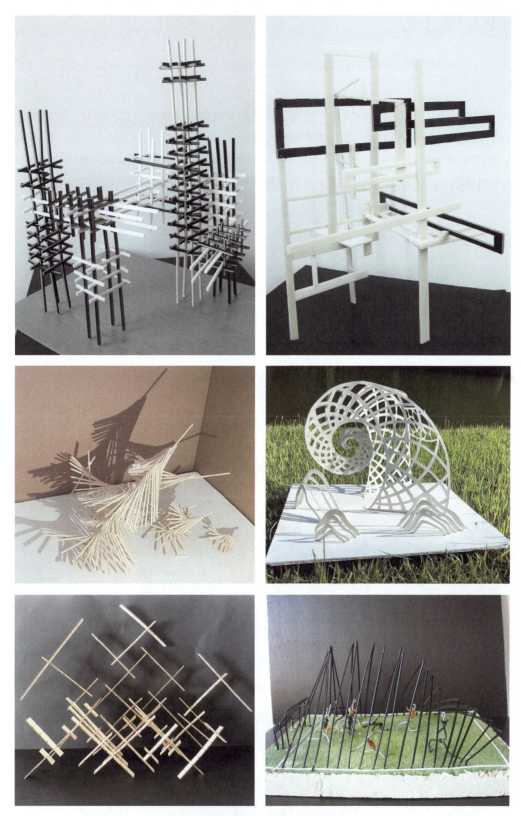

图5-3-25 线立体形态设计 学生作品

第 5 章 三维形态构成的造型方法与综合形态构成设计

5.3.3 面立体

5.3.3.1 面立体形态构成的概念与材料

（1）面立体形态构成的概念

正面是面，侧面是线的特征，通过面材的排列与组合，按照一定的比例，有次序地排列，构成一个新的形态，即面立体形态构成。

（2）常用材料

卡纸、瓦楞纸、吹塑纸、包装用的各种硬纸板、各种有机塑料片、有机玻璃片、各种夹板、木片、金属片和胶片等。

5.3.3.2 组合方法

（1）薄壳构成

薄壳构成即为硬壳式，如花生、鸡蛋、贝壳等。用最薄的材料达到极大的力度和强度的一种构成方法。如罗马奥林匹克体育馆、悉尼歌剧院就是薄壳造型的典范（图5-3-26、图5-3-27）。

图5-3-26
罗马奥林匹克体育场

图5-3-27 悉尼歌剧院

(2)插接构成

将不同的单体造型,利用卡片相互切割一半,并进行插缝,使之连接在一起。可切角、切边,根据立体形态的角度转换进行插接组合。此方法虽简单,但需要设计巧妙(图5-3-28、图5-3-29)。

图5-3-28 插接形态构成

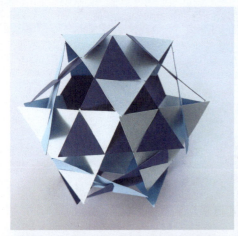
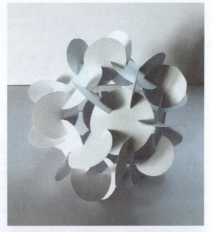
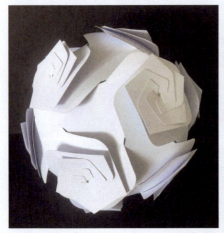

插接形态面
立体视频

图5-3-29 插接形态面立体 学生作品

（3）层面排出

将面材的基本形进行排列组合的一种形式（图5-3-30、图5-3-31）。

① **基本形** 可为平面，也可为曲面或折面。

② **构图** 常用发射式、渐变式、重复式、螺旋式等手法表现。

图5-3-30 层面排出手法

（4）几何多面体

按照形式可分为球体、柱体、曲面体、棱面体、仿生体等。

图5-3-31　层面排出面立体　学生作品

① **球体**

主要有柏拉图式多面体和阿基米德式多面体两大类。

a. **柏拉图式多面体**　柏拉图曾认为构成物质的元素是5种基本的多面体结构：正4面体（火）、正6面体（土）、正8面体（气）、正12面体（光）、正20面体（水），这五种被称为柏拉图式多面体。

柏拉图式多面体的特点：所有的面都是不自交、以直线段为边长的正凸多边形平面，每一种多面体都只有一种正多边形的表面，而且在每一个顶点处都有相同数目的面交会。具有最少边数的正多边形是正三角形（图5-3-32）。

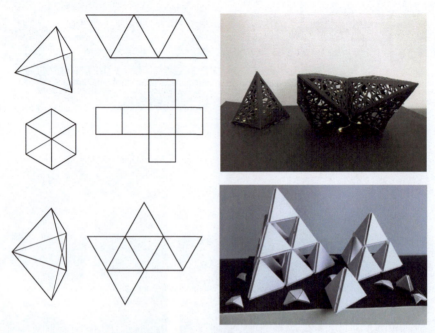

图5-3-32　正三角形面立体组合　学生作品

b. 阿基米德式多面体　阿基米德式多面体是由两种或两种以上的正多边形组成的凸多面体，也称为半正多面体。阿基米德式多面体共有13个，这里介绍几个比较简单的多面体（图5-3-33）：

i. **等边14面体**　包括正方形6个、正三角形8个或包括正方形6个、正六边形8个。

ii. **等边26面体**　包括正三角形8个、正方形18个或包括正八角形6个、正方形12个和正六角形8个。

图5-3-33　阿基米德式多面体　学生作品

阿基米德式多面体

c. 多面体的变异　以上多面体其面、角、线等都可以进行各种变化，如挖切、凹凸、附贴等。

面的处理：每一个完整的平面可以做凹入或凸起构成，以形成轻盈和坚实的感觉。

边的处理：边的形状可以直变曲，也可以凸凹变化。

角的处理：可以内陷，内陷时折叠的线形可直、可曲（图5-3-34）。

图5-3-34　多面体的变异　学生作品

② **柱体**

柱体包括圆柱、棱柱、透空柱体和透空棱柱。

a. 圆柱　柱面是矩形，横断面是圆形（图5-3-35）。

b. 棱柱　根据横断面形状，棱柱又分为三棱柱、四棱柱、六棱柱等。棱柱的变化是多样的（图5-3-36），例如，可以使正方形末端变成三角形、多边形和不规则形，使两

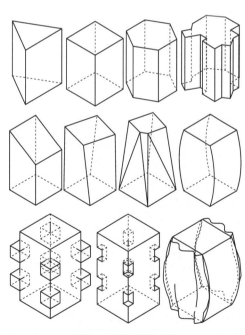

图5-3-35　圆柱　　　　　　图5-3-36　棱柱变化

第5章　三维形态构成的造型方法与综合形态构成设计　**169**

端不平行；使两端具有不相同的形状、大小、方向，使其不相互平衡；将棱柱体的边变成曲线或将其弯曲。在减形时，注意在面上打孔，把握整体造型，不要出现形态松散或者削弱了形态结构的状况。

　　c. **透空柱体**　它是在平面的纸上进行弯曲、曲折构成，再将折面的边缘黏合而成的上下通透的筒形造型。它常常应用于灯具、伞罩等结构造型及包装盒的结构造型上。

　　类型：可分为透空棱柱（至少有三条柱边）和透空圆柱（无柱边，柱面不是平的）。

　　透空圆柱变化形式：可柱端变化（如切割曲折；柱端部分分叉，形成多条较细的形；添加某种形等）、柱面变化（如开窗、切割、反折、附加等）。

　　d. **透空棱柱**　可柱端变化、柱面变化、柱边变化（如在柱边上开窗、切割、反折等）、柱体变化（图5-3-37、图5-3-38）。

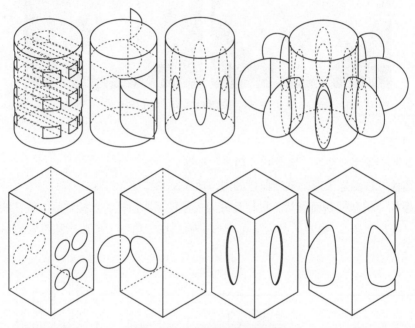

图5-3-37　透空圆柱、透空棱柱

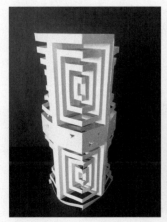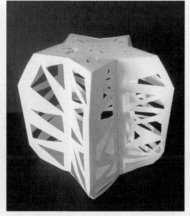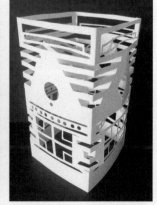

图5-3-38　透空棱柱作品　学生作品

③ **曲面体** 如图5-3-39所示,若将图中的弯曲率或线段的比例关系发生变化,则基本形体也会变化。在该形体上进行第二次加工(如开窗、切割、反折等),则形体会变化得更复杂。

图5-3-39 曲面体切割翻转

曲面立体构成主要形式包括:切割翻转、带状构造、隆起构造。

a. 切割翻转 将正方形做各种切割后,可以获得各种曲面形态,但是都会有切割的痕迹。在这里最好的办法就是采用单纯形,再经翻转处理就可形成崭新的造型。

b. 带状构造 带状面材一经卷曲、翻转,就可形成有连续曲面的立体(图5-3-40)。

奇妙的环:莫比乌斯(Mobius)环(图5-3-41)。

图5-3-40 带状构造图

c. 隆起构造 有起伏(图5-3-42)、凹凸、隆起的形态变化。

图5-3-41 莫比乌斯环

④ **棱面体** 若改变基本线段的比例或增减面的数量,基本形体发生变化,也可以进行第二次加工,利用蛇腹折形成的柱体设计,折叠成各种变化的浮雕,折围起来便是各种变化的棱面体(图5-3-43)。

⑤ **仿生体** 仿生体是根据万千世界的形态仿生,如生物体(如动物、植物、微生

图5-3-42 起伏 学生作品　　　　　图5-3-43 棱面体 学生作品

物、人类），自然界物质（如日、月、风、云、山、水、雷）等的外部形态及象征寓意的仿生（图5-3-44～图5-3-47）。在创作时，应遵循美的表现规律进行艺术的再创造。注意适当的取舍、归纳、概括和夸张。

图5-3-44 山水印象 学生作品

图5-3-45 山水之间 学生作品

图5-3-46 城市印象 面立体
　　　　　学生作品

图5-3-47 状态 面立体 学生作品

5.3.3.3 课堂实践

设计构思：以面立体形态为主的构成设计。

设计主题：对传统文化、中国意向空间的表达等，体现设计方法。

设计要求：以纸板设计为主，用课程讲解的方法设计与制作，注重组合方式的表达。学生优秀作品案例见图5-3-48～图5-3-52。

图5-3-48　韵律　面立体　学生作品

图5-3-49　空间　面立体　学生作品　　　　图5-3-50　脸谱　面立体　学生作品

图5-3-51　空间韵律　面立体　学生作品

图5-3-52

图5-3-52 状态 面立体 学生作品

5.3.4 块立体

5.3.4.1 块立体形态构成的概念与材料

（1）块立体形态构成的概念

以体块的形态为主设计的三维形态构成，即块立体形态构成设计。在体的构造中，主要是变形、分割、聚合这三种形式，在设计中应当灵活应用，共同营造富有设计感和创新创意的立体形态。

（2）常用材料

石膏、泡沫塑料块、雕塑泥、木块、金属块、石块、纸盒及纸板等。

5.3.4.2 组合方法

（1）单体的变形设计

① 单体的细节处理

a. **面的处理** 开窗、凹入、凸出、附加等。
b. **角的处理** 即将多面体的角向内推入，所使用的折线可为直线，也可为弧线。
c. **边的处理** 即在多面体的边上按一定形态画上折痕，并将其朝向体内的边，向外凸出。

② **单体加工** 如图5-3-53所示。

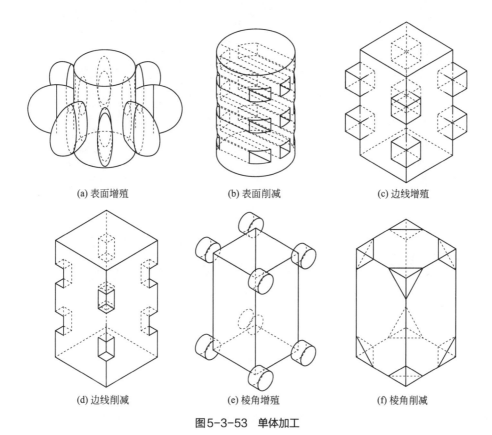

(a) 表面增殖　　(b) 表面削减　　(c) 边线增殖

(d) 边线削减　　(e) 棱角增殖　　(f) 棱角削减

图5-3-53　单体加工

a. **表面增殖** 即在其表面再附加某种形体。
b. **表面削减** 即在其表面刻雕某种孔洞。
c. **边线增殖** 即在其边线上加插某种附件。
d. **边线削减** 即在其边线上切除或挖雕。
e. **棱角增殖** 即在其几何体棱角上附加形体。
f. **棱角削减** 即在其棱角上进行切除修饰。

③ **纸的多面体设计** 如图5-3-54所示，绝大多数形体复杂的多面体都是从比较简单的基本形态发展而来的，按照一定规律变化再创造出更复杂、更丰富、更美妙的多面体。

a. **柏拉图多面体（可参考面立体的讲解）** 它指的是正四面体、正六面体、正八面体、正十二面体、正二十面体。

b. **阿基米德多面体（可参考面立体的讲解）** 它是一种半正规的多面体，常由两种或两种以上的单元形构成。

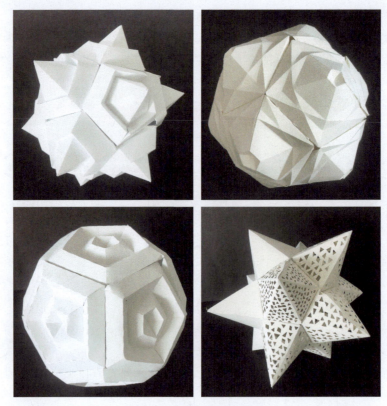

图5-3-54　多面体　学生作品

（2）组合方式

将简单形体进行积聚、打散、破坏或拆散后，进行重新的连接与组合，创造出一个新的形态设计。

① **块的积聚构成**　积聚指一些形态要素的积集聚和，是一种加法操作。用许多最基本的要素、基本形，在空间重新进行汇聚、群化，造成各种力感和动感；或由于某些位置扩散，造成方向趋势上的规律、疏密和虚实等方面产生对比关系。

a. **相同单体的组合**　将同样或相似块体进行重复表现，构成方法有密集式、特异式、重复式等（图5-3-55）。

b. **不同单体的组合**　如不同大小、不同形态等，可做渐变形式（如由方到圆、由大到小等的渐变形式），或者采用对称形式，或者非对称的构成方法，以达到整体的均衡效果（图5-3-56）。

② **错位**　错位一般是指物体离开原来的位置，形态产生变化；另一种是指错开生态位，是生物进化的一种自然规律，也是形体构造的一种美学手段与方法（图5-3-57）。

③ **空间包裹**　主要是指在原有大框架的基础上，对物体的内部形态通过裁剪、切割等手段，从而形成一种空间包裹框架式美感的组合方式。大空间可以包含小空间，这时两个空间之间具有视觉和空间的连续性，但小空间在对外空间的联系上，会对大空间有依赖性。在这一类空间关系中，大的、外部的空间是其内部小空间的空间范围。小空间可以与大空间同形或异形（图5-3-58）。

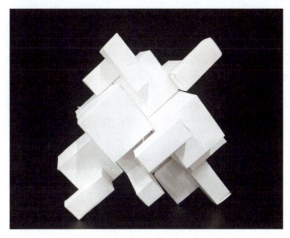
图5-3-55 相同单体的组合 积聚

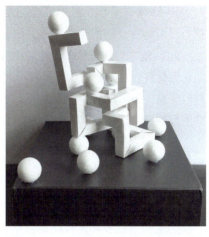
图5-3-56 不同单元的组合 积聚 学生作品

图5-3-57 空间错位 学生作品

图5-3-58 空间包裹 学生作品

第5章 三维形态构成的造型方法与综合形态构成设计

④ **解体与重构** 是对原型原材料的初加工,运用切割、破坏、分裂等方式解体、打散、解体并重新组合。具体方法有:

a. **切割** 切割是平面元素转换成立体形态的重要方式(图5-3-59)。对纸、布、板和塑料等材料,可用剪刀或美工刀切割,厚硬材料用锯子分割,金属材料用钢锯或气割,使材料分离,破坏规整,寻求变化。对于立体形态的加工先从切割开始,根据一定的造型规律进行划分,这种处理手法往往还伴随着切割后的位移或组合,呈现韵律感和节奏感。

在切割造型时,首先,要处理好点、线、面等要素之间的疏密关系。其次,切割时要注意留有一定的空间比例,注意前后元素之间的呼应。再次,切割可以将材料分解后重新造型,也可以只切割不分解。切割使得造型从平面到立体有了更大的表现空间,它打破了平面的整体性和单调性,从而形成了立体形态的多样性变化。

切割的方式多种多样,通常可分为条理切割和随意切割。条理切割是指运用适当的尺度及比例对平面进行切割,以凸显形式美感。但随意切割也并非都是杂乱无章的切割,它往往更符合自然规律。

b. **分割** 是通过对原形进行分割及分割后的处理,经过分割后再进行组合构成。分割产生的部分称为子形,子形重新组合后形成新形,由于被分割的块体之间具有形的关联性,所以很容易成为构造合理且有机统一的作品。这里分割的原形可以是简单的形体,分割主要有以下几种方法。

i. **等量分割** 分割后的子形体量、面积大致相当,而形状却不一样,由于这种分割产生的子形的形状相异,不易协调。在构成处理时,要充分考虑原形对子形的作用,使之具有一定的完整感,使若干子形统一起来(图5-3-60)。

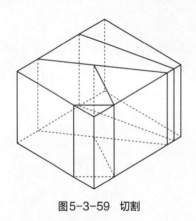
图5-3-59 切割

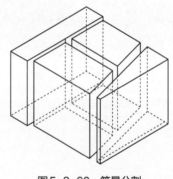
图5-3-60 等量分割

ii. **等形分割** 分割后的子形相同。等形分割后,由于子形相同,很容易协调相互关系,因此在构成新的形态时会有较大的处理余地,子形的单体形态是造型的关键步骤(图5-3-61)。

iii. **比例——倍率切割** 自古以来,人们就追求优美的比例关系,人们相信和谐的形式后面一定有和谐的数字关系。这种构成方法反映了按照体块形态的体量比例关系、数比倍数而进行的模数切割,如1/2、1/3、1/4等,切割后所产生的形态需要有秩序感和逻辑美感(图5-3-62)。

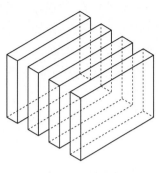
图5-3-61 等形分割

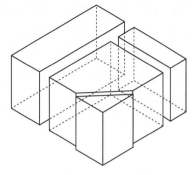
图5-3-62 倍率切割

iv. 自由分割 自由分割产生的子形缺乏相似性，因此要注意子形与原形的关系。另外，还要注意子形之间的主次关系，这样有助于使子形统一起来。

c. 退层 切割线进行点、线的移动，形成渐次的变化（图5-3-63）。

图5-3-63 退层

d. 分裂 是块体受内力后产生的基本形态的裂开。分裂为小单元，进行排列组合。分裂后的形态与裂开部分应有变化统一的关系。劈凿，这种是强力破坏分裂的方式。初加工时，刀斧砍劈槌凿，形成大形，产生裂痕的人工形态。造型时这种痕迹可部分保存和利用，追求一种粗犷效果（图5-3-64）。

(a) 分裂为小单元，进行排列组合

(b) 破坏分裂

图5-3-64 分裂

e. 破坏与解构 是由于块体受到外力的撞击、火烧、冲击、腐蚀等原因产生的新的形态。有时，这种破坏块体的方式，同样可以产生特有的破坏美。如加拿大安大略湖里普利建筑（图5-3-65），设计者就制造了一种破坏感很强的建筑形态。在完整的基本形上进行人为的破坏，对平面的纸、布、塑料等软质材料，进行撕扯，留下各种裂痕或是在整个造型上打碎，造成一种残象（图5-3-66）。

图5-3-65 加拿大安大略湖里普利建筑　　　　　图5-3-66 破坏与解构

（3）连接方式（图5-3-67）

① **挖孔**　硬质材料采用电钻打洞，软材可以采用挖、掏、捅方式，露出通、透、

图5-3-67 各种连接方式

空漏状。

② **刮锉** 是表面性的破坏形式，形成光滑、粗糙不同的肌理。

③ **刨削** 对材料初加工后，再去掉多余部分，达到造型目的。

④ **拆卸** 指对现成品、废弃物利用时，可将原有的造型结构打破拆卸成零件，可拆去部分，也可保留部分。

⑤ **拼贴** 是将各种线、面、体块材料相互集合在一起，纸、竹、木等用黏结剂粘贴，塑料用热烫、火烤熔化黏合，金属材料采用各种焊接。

⑥ **堆砌** 不使用黏结剂，将物体材料自下而上堆放、垒加，靠自重和摩擦力相互连接，但容易移动，有不安全感。有时作品可利用这种容易下落、滑动感，造成一种惊险感。

⑦ **叠合** 是一个形态嵌入另一个形态槽内，以叠合、附加方式构成形体造型。

⑧ **贯串** 是一个形体贯穿于另一个形体之中，既可活动伸缩变化，也可固定，对形体造型产生影响。

⑨ **钉接** 用铁钉将物体钉在一块，用螺丝钉将物体拧紧，这种对接方式，牢度强，又容易拆卸。钉接是在相拼形体中间打眼，外表不影响美观。

⑩ **榫接** 这种连接的手段在建筑和家具上的应用最多。它是以不同的榫头与空孔互相插接相拼，使材料对接，构成造型，不但美观而且很牢固。

⑪ **铰接** 是一种既可展开又可收缩的形态，这种连接给部件之间提供了较大的空间。一般常见的表现形式有铰链接、铆钉接和转轴接等。它可形成折叠、堆叠和套叠等构造。

⑫ **捆缚** 这也是一种可使形体连接一起的"加法构造"。这种方法不但可将形体与形体扎紧牢固，它在视觉中还产生系扎点和线结构的造型语言。

在块体构成设计时因材料加工的限制，学生不能完全接触到各种的连接方式，但可以将这些连接方式应用在形态设计之中。如应用纸板材料设计时，连接方式可采用榫接、堆砌、拼贴等方式，丰富了造型的细节处理。

5.3.4.3 块立体形态设计与课堂实践

（1）以上几种块立体变形手段概括起来有四种步骤

① 找出与主题相适应的变形基调，横向系列思维；

② 研究原形态特征，找出突出的部分，进行夸张变形；

③ 将造型结构解体，逆向思维重新组合；

④ 从具象到抽象、从抽象到具象的反复过渡（图5-3-68）。

（2）课堂实践

设计构思：以块立体形态为主的构成设计。

设计主题：新传承、生命、聚合等。

设计要求：通过切割、解体与重构等方法，进

图5-3-68 体块变形 学生作品

行构思设计,注重点、线、面移动的方式,体会形态的转换。以纸板设计为主,用所讲解的方法设计与制作,注重组合方式的表达。学生优秀作品案例见图5-3-69。

图5-3-69 块立体形态构成设计 学生作品

5.3.5 综合形态构成设计（结合学生作业分析）

5.3.5.1 综合形态构成设计的概念

综合形态构成设计，是运用三维形态构成的组合方法，将点、线、面、体块进行综合组合与空间设计实践，创造出新的形态设计。

5.3.5.2 课堂实践

设计构思：以综合立体形态为主的构成设计。

设计主题：空间装置、状态体验、传统文化创新，如地域文化、黄河文化、海洋文化等。

设计要求：以2～3种成型方法，设计制作综合形态构成，以1～2种成型方法（如线材为主等）为主。以纸板材料为主，4开底座以内，注意存在方式的掌握与展示。

（1）点线综合的形态构成设计见图5-3-70、图5-3-71。

图5-3-70　空间装置　点线综合形态构成设计　学生作品

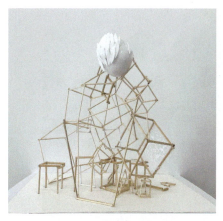
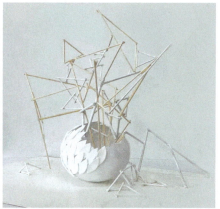

图5-3-71　状态　点线综合形态构成设计　学生作品

（2）线面综合的形态构成设计见图5-3-72。

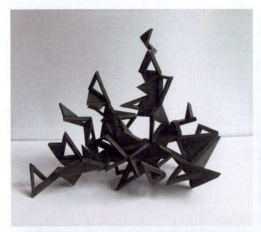
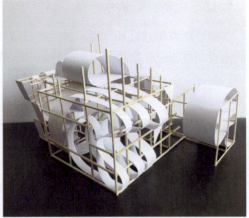

图5-3-72　空间组合　点线综合形态构成设计　学生作品

（3）线块综合的形态构成设计见图5-3-73。

图5-3-73
空间组合

（4）块面综合的形态构成设计见图5-3-74。

图5-3-74　空间组合　线块综合形态构成设计　学生作品

（5）综合的形态构成设计的优秀案例见图5-3-75～图5-3-83。

图5-3-75　空间层次　综合形态构成设计　学生作品　　　　　图5-3-76　黄河印象　综合形态构成设计　学生作品

图5-3-77　海洋　综合形态构成设计　学生作品　　　　　图5-3-78　城市印象　综合形态构成设计　学生作品

第5章　三维形态构成的造型方法与综合形态构成设计

图5-3-79 轮回　　　　　　图5-3-80 海之蓝　综合形态构成设计　学生作品

图5-3-81 城市印象　综合形态构成设计　学生作品

图5-3-82 综合形态构成设计　学生作品

188　数字化形态构成设计

图 5-3-83

破茧 综合形态
构成设计

图5-3-83 综合形态构成设计 学生作品

课堂思考：

1. 三维形态构成的组合方法，有哪些存在方式？
2. 简述中国传统文化创意转化与形态构成设计之间的关系。
3. 新技术的更新，形态构成设计的表达应注意什么？

第 6 章
设计程序与数字化表达

学习目标：

了解形态构成设计的制作程序与数字化表达，掌握二维、三维形态设计制作的程序，深入学习与完成数字形态构成的设计制作与实践。

导言：

数字化时代的到来，改变了传统的设计程序与表达方式。设计程序是客观而严谨的，设计表达方式是多样的且呈现多元趋势。学习二维、三维的形态构成数字化操作程序与表达，运用"传统文化+数字"的模式，将传统文化艺术与数字结合，融入传统文化、地域文化等，进行活化传统、创意转化及创新性发展，注重当代设计语言的表达，完成构思设计与制作。

在形态构成设计与制作中，打破传统的手绘、实物设计制作的方式，增加数字形态设计环节。数字部分，可以是利用拍摄照片、拍摄视频、数字存储、数字剪辑、电脑软件辅助设计等方式，多维度地完成形态构成设计制作与实践。

6.1 设计的制作程序

本节主要介绍关于三维形态构成设计的制作过程。其一般制作过程如下：

6.1.1 设计定位

即确定设计主题，定出设计构思草图，从各个角度假想形态的立体形态，进行设计

构思，并考虑材料制作的可能性。

6.1.2 计划

即具体确定并计划制作形态的大小、形状、色彩及所需材料，设计者需要具备有关制作过程及加工程序的知识。

6.1.3 确定材料

即根据设计确定方便适宜的材料来表达，以达到经济、方便的效果。

6.1.4 测量放样

即将样板用厚纸、吹塑纸或硬质纤维板等材料进行放样。其中应注意：
① 留有加工余量，如粘贴面。
② 合理选择加工工具。
③ 节省材料。

6.1.5 组装

即将已加工好的材料，组合成立体或新立体。组合形式如下：
① 粘接，即利用各种黏结剂进行黏合，如502快干胶、立时得胶、固体胶、双面胶等。
② 插接，利用刀口而互相牵制。
③ 螺丝连接，先钻孔，再用螺钉、螺栓连接。
④ 焊接，先去污及表面氧化物，再用电烙铁进行焊接，冷却不动即可。

6.1.6 表面处理

即用锉刀、砂纸、蜡、磨料等进行加工，用油漆、丙烯、水粉颜料等进行涂饰，以及用包装纸进行包裹等装饰处理。当然，也包括利用各种手段进行表面处理等。

总之，以上程序并不是一成不变的，具体制作程序，可能会因材料的不同或表现手法不同，而需要进行先后次序的调整或改变都是允许的。

6.2 数字设计程序与表达

数字形态构成设计，是一种新的表达方式。结合当下数字时代的高科技手段，完成数字形态设计的模拟。这突破传统的设计手段，是空间构成要素的数字化制作。引导学

生，运用多种数字方式来表达，拓宽学生的眼界。

在形态组合训练中，有很多种组合方法与结构连接形式。这些结构形式，把相同或不同的形态，有机地组合成另一个新的整体，营造出多种不同面貌和崭新的形态组合关系。运用数字化技术手段，能够充分准确地完成形态结构的制作，并且简便快捷，更能表现许多实际制作很难达到的特殊效果。另外，通过数字化的手段，如视频演示等，可更直观地理解各种不同的形态组合关系，从而达到理解形态结构和组合的目的。

数字化表达可以通过拍摄、数字存储等方式，也可利用各种软件（如Adobe Illustrator、Adobe Photoshop、SketchUp、CAD、3DMAX、Flash、平板软件等软件），在二维形态设计的设计制作中，运用数字化方式来表达；在三维形态设计制作中，从草图设计到模型制作阶段，加入一个数字操作演绎，可以多维地表达形态构成设计的方案。

6.2.1 二维形态构成数字化操作程序与表达

图6-2-1为学生优秀作品，主题是传统纹饰的二维形态构成表现，通过加深对数字化手段的理解进行创作。操作软件可运用Illustrator、Adobe Photoshop、平板软件等，根据图示进行二维形态构成的数字化讲解。

图6-2-1 二维形态构成设计

准备工具：平板，平板笔。
使用软件：画世界Pro🍃。
常用操作：双指点击屏幕撤销，三指点击屏幕恢复，柳叶笔工具🍃。

（1）草稿阶段

新建画布，调整好需要的参数，绘制草稿图层（图6-2-2）。使用铅笔工具🖊️，调低铅笔的流量以降低铅笔透明度。根据设计主题，在平板上绘制草图，对几何图形进行大胆的抽象处理，结合形式美法则，确定画面的构图，注意疏密关系（图6-2-3）。

图6-2-2 新建画布

图6-2-3 草稿设计

（2）线稿阶段

调低草稿图层的透明度，另新建图层■，使用铅笔工具的"常规画笔"中的二值笔■进行勾线（图6-2-4）。注意这一步的绘制要闭合线条，否则后期油漆桶工具将无法顺利上色，导致上色失败。不同的区域可以多分图层（图6-2-5），进一步调整画面的图底关系、黑白灰关系以及空间关系，确定线稿。

图6-2-4 进行勾线

图6-2-5 多分图层

（3）上色阶段

线稿确定后，进行色彩绘制。前期可进行色彩尝试（图6-2-6），使用形状工具■增加点、线、面，然后使用油漆桶工具■进行着色（图6-2-7）。

图6-2-6 颜色尝试

图6-2-7 丰富画面

（4）上色方法

① 使用图层功能的"锁定透明度" ▣，使用柳叶笔工具 ◢ 进行快捷上色，并且可以更改颜色进行调整。

② 根据第二部分线稿绘制闭合线条，用油漆桶工具 ▣ 上色（图6-2-8）。根据总体的画面效果进行最后的微调，完成作品，保存成稿，并导出jpg图像 ▣ （图6-2-9）。

图6-2-8　上色及调整　　　　　　　　　图6-2-9　完成导出图像

（5）打开手机，扫描二维码可观看操作过程（图6-2-10）。

图6-2-10　扫码观看视频教程

6.2.2　三维形态构成数字化操作程序与表达

6.2.2.1　设计制作程序

① 前期准备阶段。根据设计要求，结合搜集素材，准备设计概念草图。

② 在SketchUp软件中绘制平面图，搭建主题模型，通过切割、拉伸、凹凸等各种方式进行实验与尝试（图6-2-11）。

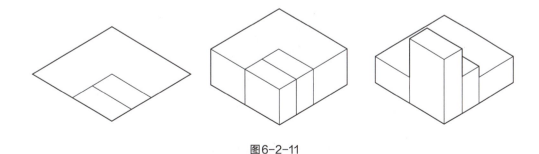

图6-2-11

第6章　设计程序与数字化表达

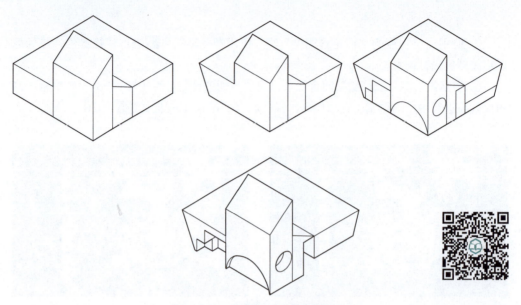

图6-2-11 步骤图（扫码观看视频）

③ 设计构思模型的720°的推敲与模拟。
④ 定图，并制作实物模型。

6.2.2.2 三维形态构成数字化操作步骤

图6-2-12为学生优秀作品，主题是海洋文化。设计时将海洋文化、奥帆文化与基因工程中分子双螺旋结构相结合，进行创意转化的三维形态设计。操作软件可运用SketchUp、CAD、3DMAX等，根据图示进行三维形态构成的数字化讲解（图6-2-12）。

图6-2-12 三维形态构成设计

使用软件：SketchUp Pro 2021

6.2.2.2.1 建模

第一部分：

（1）打开软件，使用直线工具，在视图中画一个立起来的长方形（图6-2-13）；使用推拉工具变成长方体（图6-2-14）。

图6-2-13　长方形　　　　　　　　　图6-2-14　长方体

（2）使用圆弧工具，画出所需要的形状（图6-2-15）。用推拉工具，把多余的形状向后推成需要的造型（图6-2-16）。

图6-2-15　圆弧画图　　　　　　　　图6-2-16　推拉工具

（3）用框选模型，右击鼠标创建群组（图6-2-17）；在模型旁边用直线工具，画一条平行直线（图6-2-18）。

图6-2-17　创建群组　　　　　　　　图6-2-18　画直线

第6章　设计程序与数字化表达　197

（4）用圆弧工具，画出一个开口的圆，选中圆形，在右边默认面板中，设置段数数值，数值越大越偏圆滑，本操作段数为35（图6-2-19）。

图6-2-19　画缺口圆

（5）选中第3步创建的群组，单击形体弯曲工具，然后单击第3步画的直线，最后单击第4步的缺口圆（图6-2-20）；接着按键盘【Enter】，得到模型①（图6-2-22），备用，如果没有得到造型（图6-2-22），可以按【↓】（图6-2-21），同理按【↑】可以镜面反转。

（6）根据以上步骤做出另一个相似模型②（图6-2-23），备用，模型②相比模型①的体积小。

图6-2-20　扫码观看视频

图6-2-21 【↓】键调整

图6-2-22 模型①

图6-2-23 模型②

（7）把两个模型使用移动工具 ✣ 和旋转工具 ◯ 进行组合，得到模型③（图6-2-24、图6-2-25）。生命是基因的载体，基因工程在未来有极大的发展空间。此组合是参考基因的双螺旋结构，整体为向上的姿态，同时表达生命的蓬勃与希望。

图6-2-24 模型③（透视图）

图6-2-25 模型③（顶视图）

（8）用直线 ╱ 与圆弧工具 ◠ 画出形状（图6-2-26），再用推拉工具 ◆ 拖出体积（图6-2-27）。

第6章 设计程序与数字化表达 **199**

图6-2-26 画形状

图6-2-27 推拉体积

（9）选择模型，用旋转工具使模型垂直于水平面（图6-2-28）。

图6-2-28 旋转模型

（10）选中模型，按快捷键【Ctrl+C】复制、【Ctrl+V】粘贴，直线排列多个模型（图6-2-29）。此模型参考地势的起伏变化，使用缩放工具把模型进行高度的变化，宽度逐渐减小（图6-2-30）。

图6-2-29 直线排列

图6-2-30 缩放高度与宽度

（11）框选所有排列模型，鼠标右键创建组群，然后在模型下面画一条平行直线（图6-2-31）。参考第4、第5步骤，得到的模型④（图6-2-32）。

图6-2-31　平行直线

图6-2-32　模型④

（12）把模型③与模型④使用移动工具，组合在一起得到的【组合①】（图6-2-33、图6-2-34）。

图6-2-33　组合①（正视图）

图6-2-34　组合①（后视图）

第二部分：

（1）用形状工具拖出圆形（图6-2-35）；并用推拉工具拖成圆柱体（图6-2-36）。

（2）再次使用形状工具在截面中心处画出圆形（图6-2-37）；用推拉工具拖出圆环（图6-2-38）。

图6-2-35　画圆形

图6-2-36　拉体积

第6章　设计程序与数字化表达　**201**

图6-2-37 画小圆形

图6-2-38 推圆环

（3）用直线工具将圆环一分为二（图6-2-39），并用【Delete】键选中删除其余部分得到半圆环（图6-2-40）。

图6-2-39 画直线

图6-2-40 半圆环

（4）【Ctrl+C】复制多个圆，并用缩放工具调整半圆大小，得到模型⑤（图6-2-41）。

图6-2-41 模型⑤

202　数字化形态构成设计

（5）使用圆弧工具画三个圆弧得到左边的图形，用【Delete】键删除多余线条（图6-2-42）；使用推拉工具拖出立面（图6-2-43）。

图6-2-42　画图　　　　　　　　　图6-2-43　拖出体积

（6）框选模型全部，鼠标右键选择创建组群，使用油漆桶工具进行着色（图6-2-44）。

图6-2-44　着色

（7）使用【Ctrl+C】复制、【Ctrl+V】粘贴模型进行排列（图6-2-45）；使用缩放工具对模型进行长短变形，从左到右依次变短，形成渐变（图6-2-46）。

图6-2-45　排列　　　　　　　　　图6-2-46　缩放

第6章　设计程序与数字化表达　　203

（8）全选模型，使用旋转工具旋转180°（图6-2-47）；反复使用移动工具与旋转工具，从大到小、从长到短使奥帆元素模型呈现旋转排列样式，得到模型⑥（图6-2-48）；选中模型⑥，右键创新组群。

图6-2-47 旋转

图6-2-48 模型⑥

（9）使用移动工具将第4步的模型⑤与第8步的模型⑥进行组合，得到【组合②】（图6-2-49、图6-2-50）。

图6-2-49 组合②（顶视图）

图6-2-50 组合②（透视图）

第三部分：

将第一部分的【组合①】（图6-2-51）与第二部分的【组合②】（图6-2-52）进行合并，完成模型（图6-2-53～图6-2-55）。

图6-2-51 组合①

图6-2-52 组合②

图6-2-53
最终模型（前视图）

图6-2-54
最终模型（后视图）

图6-2-55
最终模型（顶视图）

6.2.2.2.2 渲染

使用软件：Lumion 10.3.2

将软件打开，将建好的SketchUp模型（图6-2-55），导入Lumion，调整自己需要的参数进行渲染，得到渲染图（图6-2-56、图6-2-57）。

图6-2-56　渲染①

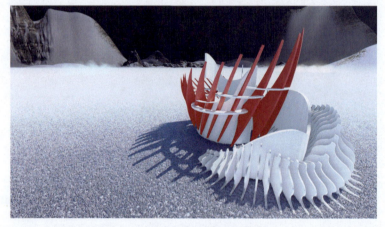

图6-2-57　渲染②

课堂思考：

1. 掌握二维、三维形态构成数字化操作程序与表达。
2. 运用"传统文化＋数字"的模式，完成作品构思设计与制作。

[1] 戴维丝. 数字艺术设计与创意思维研究[M]. 北京：中国纺织出版社，2022.

[2] 曾绍庭. 数字形态设计研究——"设计空间"探索与优化[M]. 北京：中国建筑工业出版社，2022.

[3] 秦旭剑，徐欣，傅皓玥. 数字媒体艺术形态构成[M]. 北京：中国轻工业出版社，2023.

[4] 孔繁昌，周顺芬，陈天勋. 数字色彩构成与设计[M]. 广州：广东高等教育出版社，2013.

[5] 陈立勋，王萍. 设计的智慧——艺术设计思维与方法[M]. 北京：北京大学出版社，2017.

[6] 许之敏. 高等职业教育. 造型设计基础·立体构成[M]. 北京：中国轻工业出版社，2004.

[7] 田学哲. 俞静芝，郭逊，等. 形态构成解析[M]. 北京：中国建筑工业出版社，2004.

[8] （美）潘泰克（Pantak,S.），（美）罗斯（RothR.）. 汤凯青 译. 美国色彩基础教材[M]. Color Basics. 上海：上海人民美术出版社，2005.

[9] 赵周明. 色彩设计[M]. 西安：陕西人民美术出版社，2000.

[10] 李莉婷. 色彩构成. 武汉：湖北美术出版社，2001.

[11] （日）南云治嘉. 姚瑛等译. 日本高校色彩设计训练教程[M]. 上海：上海人民美术出版社，2006.

[12] （日）朝仓直巳. 林征，林华译. 艺术·设计的平面构成[M]. 北京：中国计划出版社，2000.

[13] 赵芳，张强. 艺术形态构成设计[M]. 北京：冶金工业出版社，2013.

[14] 贾倍思. 型和现代主义[M]. 西安：陕西人民美术出版社，2017.

[15] 孙彤辉. 平面构成[M]. 武汉：湖北美术出版社，2009.